藝 術 解 碼

岔路與轉角

藝術中的人與自我

■ 林曼麗　蕭瓊瑞／主編
■ 楊文敏／著

 東大圖書公司

總　序

藝術鑑賞教育，隨著國內大學通識教育的施行，近年來逐漸受到較多的重視；然而長期以來，藝術鑑賞的教材內容如何選擇、組織？如何施行？總是存在著許多不同的看法和爭議。

不可否認，十九世紀以降，尤其二十世紀初期，受到西風東漸的影響，國內藝術教育的內容，其實就是一部西歐美學詮釋體系的全盤翻版，一部所謂的西洋美術史，也就是少數幾個西歐國家藝術發展的家譜。

我們不可否定西歐在文藝復興之後，所帶動掀起的人類文明高峰，但我們也不得不為這個讀別人家譜、找不到自我定位的荒謬現象，感到焦急、無奈。

即使在大學的通識課程中，少數幾個小時的課程，也不可能講了西洋、再講東方，講了東方、再講中國和臺灣。即使有這樣的時間，對一般非藝術專業的學生而言，也實在很難清楚告訴他：立體派藝術家為何要解構物象、重組物象？這種專業化的繪畫問題，對大部分學生而言，又干卿底事？

事實上，從人文的觀點出發，藝術完全是人類人文思考的一種過程和結果；看到羅浮宮的【蒙娜麗莎】，會受到極大的感動，恐怕也只是見多了分身，突然見到本尊時的一種激動。從畫面上看，【蒙娜麗莎】即使擁有許多人類繪畫史上開風氣之先的技法和效果，但在今天資訊如此發達的時代，複製效果如此高明的時代，【蒙娜麗莎】是否還能那樣鮮活地感動所有站在她面前的仰慕者？其實

是值得懷疑的。

即使有所感動，但是否就因此能夠被稱為「偉大」，也很難說清楚、講明白。

然而，如果從人文發展的角度觀，這是人類文明史上，第一次如此真切地花費長時間的用心，去觀察、描繪一個既非神也非聖的普通女子，用如此「科學」的方式，去掌握她的真實存在；同時，又深入內心捕捉她「誠於中，形於外」、情緒要發而未發的那一剎那，以及帶動著這嘴角淺淺微笑的不可名狀的一種複雜心理狀態；這是人類文明史上的第一次，也是象徵「人文主義」來臨，最具體鮮明的一座里程碑。那麼【蒙娜麗莎】重不重要呢？達文西偉大不偉大呢？

過去的藝術鑑賞教育，過度強調形式本身的意義；當然，能夠理解、體會，進而掌握這種形式之間的秩序與韻律，仍然是藝術教育的一個重要課題；但僅僅如此，仍然是不夠的。藝術背後的人文思考，或許能夠帶動更多的人，進入藝術思維的廣大世界。

西方藝術史有一個知名的故事：介於古典與中古時代之間的一位偉大思想家魏吉爾，有一次旅行，因船難而流落荒島，同行的夥伴們，都耽心會遇上野蠻人而心生畏懼。這時，魏吉爾指著一個雕刻人像，安慰大家說：「我們安全了！」大家不解地問他為什麼如此肯定？他說：「雕刻這些人像的人，他們了解生命中動人、哀怨的力量，萬物必有一死的道理深深地觸動了他們的心。這樣的人，必然不是野蠻人。」

這個故事，動人之處，還不在魏吉爾的睿智卓見，而是說故事的人，包括魏吉爾和近代的歐洲思想家，他們深信：藝術足以傳達人類心靈深處的悸動，

並透過藝術品彼此溝通、理解。

　　文藝復興之後的基督教世界，囿於反對偶像崇拜的教義，曾經一度反對藝術的提倡；後來他們站在宗教的立場，理解到一件事：人類的軟弱與無知，正好可以透過藝術來接近上帝、理解上帝的偉大。藝術終於成為西方文明中，輝煌燦爛的一頁。

　　偉大的藝術創作，加上早期發展的藝術史研究，西歐藝術成為橫掃全世界的文明利器；然而人類學的發展，也早早提醒人們：世界上各種文明的同等價值，不容忽視。

　　近年來，臺灣的國民教育改革，已廢除「美術」這樣的課程名稱，改為「藝術與人文」，顯然意圖突顯人文思考與認識，在藝術教育中的重要性。

　　東大圖書公司早有發展藝術普及讀物的想法，但又對過去制式的介紹方式：不是藝術史，就是畫家傳記的作法，感到不足。於是我們便邀集了一批學有專精的年輕學者，從人文思考的角度出發，採用人類學家「價值系統」的論述結構，打破東西藝術史的畛域，以「人和自然」、「人和人」、「人和自我」、「人和物」等幾個面向，分別進行一些藝術品與藝術家的介紹，尤其是著重在這些創作行為背後的人文思考。

　　打破了西歐美術史的家譜世系，我們自己的藝術家也可以在同樣的主題下，開始有自己的看法與作法，開始有了一席之地。

　　這是一個全新的嘗試，對所有的寫作者都是一項挑戰；既要橫跨東西、又要學貫古今，既要深入要理、又要出之平易，當然不是一件容易的工作。期待所有的讀者，以一種探險的心情，和我們一同進入這個「藝術解碼」的趣味遊

戲之中，同享藝術的奧祕與人文的驚奇。

本叢書，計分八冊，書名及作者分別是：

1. 盡頭的起點——藝術中的人與自然（蕭瓊瑞／著）
2. 流轉與凝望——藝術中的人與自然（吳雅鳳／著）
3. 清晰的模糊——藝術中的人與人（吳奕芳／著）
4. 變幻的容顏——藝術中的人與人（陳英偉／著）
5. 記憶的表情——藝術中的人與自我（陳香君／著）
6. 岔路與轉角——藝術中的人與自我（楊文敏／著）
7. 自在與飛揚——藝術中的人與物（蕭瓊瑞／著）
8. 觀想與超越——藝術中的人與物（江如海／著）

為了協助讀者對一些專有名詞的了解，凡是文本中出現黑體字的部分，都可以在邊欄得到進一步的解釋。

<div align="right">

叢書主編

林曼麗

蕭瓊瑞

</div>

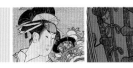

自 序

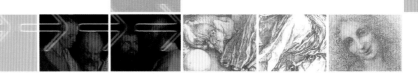

　　中年後，不僅要面對自己容貌、身體的醜化、老化，智力、反應的遲鈍、衰退，同時父母親已居高齡，正值人生多病的階段，幾次出入加護病房、醫院後，父親已不再是家中的大樹，除了百病纏身、洗腎外，最近更失去寶貴的視力；一向硬朗、支撐家中大小事、健談的母親，也因免疫系統問題，變成智力、語言能力受損，左邊身體無法動彈，連最簡單的上、下床都要人幫忙的重障人士。另一方面堂弟、六叔相繼因罹癌過世，身旁好友也一一遭受癌症的侵襲⋯⋯

　　被疾病、變故包圍的我，終於了解北歐畫家孟克 (Edvard Munch, 1863–1944) 1892 年的作品【吶喊】（圖 4-6）裡，那被無常、死亡的恐懼折磨而雙眼直瞪、雙頰深陷的骷髏面孔為何發出使人不寒而慄的尖叫。領悟人生中說說笑笑的日子其實只是假象，更真實的是奧地利畫家克林姆 (Gustav Klimt, 1862–1918)【希望 I】（圖 4-1）裡的世界，即雖有彩色的光明和燦爛面（由畫中彩色的圖案代表），但惡習、貧窮、疾病、死亡正伺機而動（如紅髮女子頭上的骷髏和兩個醜惡的女人臉），尤其最左方瀰漫整幅畫象徵不祥的陰影，有著猙獰和惡毒的臉孔，哪天不爽用她恐怖的爪，隨便碰我們一下，可就夠我們受的。

　　原來易感、敏銳的藝術家所創造的藝術世界就像《聖經》一樣，反映了人類生活、人類史——無論你我是任何身分，處於人生任何階段，經歷任何事件都可在此找到共鳴和印證。此外更探討人的內在，揭露隱藏的心理層面，如不滿足、困惑、猜忌、恐懼、驕傲、愚蠢等起心動念⋯⋯和心理疾病患者聽幻、視幻的夢魘世界⋯⋯

　　生命的齒輪不斷向前轉動，「向下沉淪」或「向上提昇」只是二選一岔路的不同選擇而已，如羅特列克雖努力昇華自己，克服身體畸形，將他所看到的蒙馬特畫下來——

表現那些舞女、小丑和妓女的真實面貌與內心世界，也為那個「金錢掛帥」、「道德淪喪」時代的「邊緣世界」作最好的見證。但另一方面雙腿畸形的殘酷事實，卻永遠無法使他釋懷，坦然接受自己，因此他酗酒逃避現實，放縱自己在妓院裡為所欲為，造成他越來越空虛，越來越把持不住自己，最後崩潰、賠上性命。

而畢卡索是自尊心很強的人，一點點的歧視也會讓他非常憤怒，但這些憤怒更激勵他征服法國的決心。他將失敗、挫折等所有負面情緒昇華，轉化為激勵自己不斷接受挑戰的決心。更將最原始的慾望昇華成創造力——不同的女人只是激發他不同的創意，造就他的成功。他敢公開自己的生活，將生活和藝術合為一體。創作讓他覺得活著，能對抗歲月流逝，也能和死亡博鬥。因此畢卡索是少見的在世時就享受榮華富貴的藝術家。

生命有不同選擇，「向下沉淪」或「向上提昇」並不是絕對的！羅特列克的「邊緣世界」雖悲慘，但他是高貴的，當娼妓為朋友，並不表現她們猥褻的畫面，不像一般人道貌岸然，以驕傲鄙視的心態看待娼妓。而畢卡索將他的女人當成創作工具，不同的女人只是激發他不同的創意而已，他的無情卻造就他的成功。

或許了解人、人生的多面性，才是解析藝術世界即「藝術解碼」的重點。

希望透過《岔路與轉角——藝術中的人與自我》，讀者不僅找到藝術解碼也找到人生解碼。

最後深盼本書能達成蕭瓊瑞教授「藝術不再是那些專家的事情，而是所有只要對人生有困惑、對生命有好奇、對時代有期待的人，都會感到興趣的事情。」的期許，才不負他與林曼麗教授二位叢書主編的知遇和邀約。透過這些偉大藝術作品，願你我的生命豐美、價值長存！

楊 文 敏

自序

岔路與轉角

→——藝術中的人與自我 → →

目 次

　　本書共分十二篇，在〈自信的時代〉中，達文西和杜勒兩位文藝復興的藝術家懷疑神的存在，深信只要每個人能獨立思考、明辨是非，就可在人間建立天堂！博古通今的他們鼓勵我們順著本性，活出自己，快樂享受現世生活。〈邊緣人，是誰？〉中，身體畸形的貴族羅特列克心理上認為他是屬於舞女、小丑和妓女這一群被社會遺棄的邊緣人，所以特別喜歡表現她們幕前光鮮亮麗與卸妝後空虛寂寞的畫面。〈自我的時代〉中，約一百年前已有像莫涵那樣的人，勇敢追求自己要過的生活，「出櫃」表明自己女同志的身分。但世界上還有很多弱勢族群連最基本的生存權都沒有，連是「人」都需要被承認，如澳洲原住民藉由在葉片上作畫來宣示「我是誰」。

　　〈夢魘〉中，人原本就會將自己主觀的感受，強加諸所看到的景色。如基里訶病厭厭、蕭索的世界；德爾沃認為世界上有中介者的存在；馬格利特是「謎中謎」、「似是而非」……。〈面對死亡〉中，沒人知道自己何時死？如何死？波克林在【我與死神】這件作品裡，畫下他以有限生命追求永恆藝術、悲壯面對死神的臉。〈萬事萬物終將成空〉中，十六世紀的人從每日生活中習以為常、毫不被注意的物品，如死去的家禽、生

氣盎然的蔬菜、水果中，悟出生命自有定數的道理。〈生死輪迴〉中，古埃及人相信人死後會復活，繼續再過生前熟悉的日子。因此常在墓穴壁畫裡繪有宴客場景，這種死亡觀讓人坦然接受死亡，不再畏懼。

　　〈愛情密碼〉中，愛情對大多數人來講是生命中最重要的課題，雖會帶來生命的活力與希望，卻也會帶來毀滅和死亡，因此要抱著謹慎、負責的態度。〈男女物語〉中，德爾沃具有洞悉人生的目光，因此他把女人畫成超越時空、漫步在時光隧道的一群人。而她們似乎「永遠是同一個女人，再次出現、穿著同樣的衣服……」

　　〈回歸生活：逃避〉中，德川家康的理想國，雖讓老百姓享有二百五十年的和平，但嚴密、層層管制的方式，也讓最重榮譽、重義氣、無懼死亡並忠誠服侍主人的日本武士消極地及時行樂，沉溺於溫柔鄉裡。浮世繪道盡江戶人的生活、喜好、感情和無奈。〈回歸生活：面對〉中，十九世紀後半葉為「科學實證」的時代，如莫內一生都在探討與實驗印象派之畫法，畫作就是他的人生記錄。〈回歸生活：昇華〉中，畢卡索將憤怒、妒嫉、挫折等負面情緒與最原始對女人的慾望昇華成創造力，創作了【阿維儂的姑娘們】。不僅取代馬諦斯成為「最前衛最激烈的畫家」，更成為純造形表現的立體派始祖。

　　接下來，《岔路與轉角——藝術中的人與自我》，邀請您與古今中外傑出的藝術家們，一同挖掘自我沉潛的神祕能量，在人生的每個岔路與轉角，勇敢踏出堅定的步伐。

01 自信的時代

每天，有四萬隻眼睛，讀她的唇。平均每天有兩萬多人，在為她特製的防彈玻璃櫥窗前，被人潮擠來擠去，每人在她面前駐足的時間不超過 1.62 秒，誰也沒有機會仔細地多看她一眼…… (www.anyone.idv.tw/art123)

這就是世界最有名的畫之一──達文西 (Leonardo da Vinci, 1452–1519) 的【蒙娜麗莎】(圖 1-1)，為文藝復興時期流行三角形構圖的代表。蒙娜麗莎比我們熟知的大頭照更誇張，竟然可以看到腹部。類似這種以「人」為構圖重點的藝術作品大量湧現，顯示當時已由中世紀以神為主的「神權」時代，轉變成以人為中心的「人本主義」時代。

神本主義把人在世上的生活只看做旅居而已，其目的乃是死後歸依於神。「人本主義」則相對地強調人與今生的重要性。故而蒙娜麗莎無論在身體的體積、皮膚的肌理都非常逼真，像是個活生生的人，充滿著愛慾，而不似中世紀禁慾精神的人物表現。禁慾精神認為人世的生活是悲哀和罪惡的，人生的意義就是對世上事物的否定，只為神而活。壓抑人性的結果，使得人是那麼的瘦小、蒼老，不僅衣服鬆垮垮地套在身上，

文藝復興 (Renaissance)：十四世紀末到十六世紀間的一次歐洲文化革新運動。首先發生於義大利，以回復希臘羅馬古典文化為目的，對抗中世紀以來以基督教為中心的思考，被視為近代人本主義的開端。達文西、米開朗基羅，和拉斐爾，被稱為文藝復興藝術三傑。

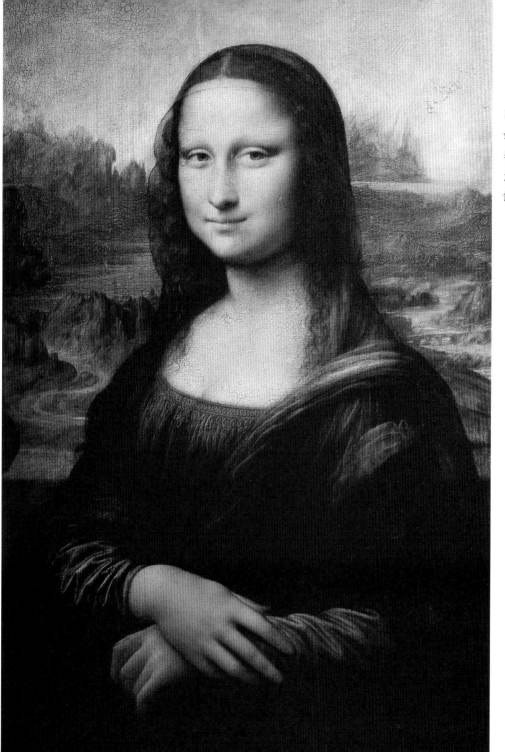

圖 1-1　達文西，蒙娜麗莎，1503–06，油彩、木板，77×53 cm，法國巴黎羅浮宮美術館藏。

圖 1-2　達文西，肉身天使，c. 1513-15，粉筆或炭筆、粗糙的藍畫紙，26.8 × 19.7 cm，德國私人收藏。

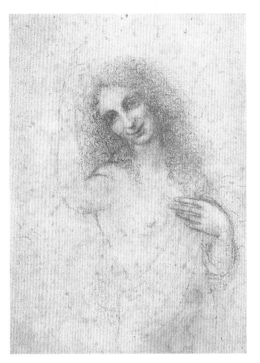

皺褶也顯得誇張，完全不符合身體的構造。因此，【蒙娜麗莎】的出現，宣示了此時此刻已從沉悶、封閉的中世紀封建社會，進入了一個自由、進取、快樂、享受現世生活的時代。

有人說蒙娜麗莎是義大利佛羅倫斯富商法蘭西斯科・吉奧孔達 (Francesco del Giocondo) 夫人麗莎 (Lisa Gherardini)；不過也有人說她是達文西的自畫像，甚至揣測他可能是同性戀者，民國 89 年 3 月臺灣歷史博物館「達文西——科學家、發明家、藝術家」特展的策展人李茲 (Otto Letze) 說，達文西在現實生活中是有女友的，他究竟是不是同性戀並無法確認，但他是第一個在作品中表現「男性身上也會有女性的元素存在，女性身上也會有男性的元素存在」這種革命觀念的人。（李維菁）

如他 1513 至 1515 年間的手稿素描【肉身天使】（圖 1-2），就描繪出上半身是女性胸部，下半身是男性性器官的天使；據說他二十四歲時曾和三位年輕人被指控為「同性戀」，這案件雖很快被撤銷，達文西也被無罪釋放，但顯然對達文西此後的思維產生重大的影響，他不但在監禁

中設計了逃亡的工具，日後也不斷在作品上對性別的議題做非常顛覆且另類的思考，即從青少年時期肉體、性慾問題擴大到對兩性與中性的對立或和諧議題，甚或同性戀的諸多可能性……就是在今日，這些議題還是非常前衛、非常現代的。

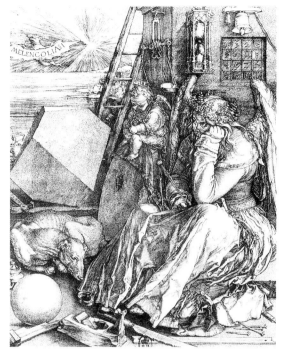

圖 1–3　杜勒，憂鬱一世，1514，銅版畫，29×18.8 cm。

而此類繪畫也正是人文主義發展的結果，因為性別構造該屬於「人的探討」之重要課題。達文西對人體的解剖尋找的不僅是科學、物理學，達文西還問：「人體部分解完了，但是，靈魂在哪裡？」似乎他更渴望尋找生命的真正命題，印證他對知識的狂熱與永無止盡的追尋……

這也讓人聯想起德國畫家製圖師、防禦工事建築師和藝術史家杜勒 (Albrecht Dürer, 1471–1528) 1514 年的作品【憂鬱一世】（圖 1–3）。圖中有位有翅膀的女士，她手托著頭，另一隻手拿著羅盤，正思索著；房間裡盡是些研究科學的儀器——鉋子、鋸子、鉗子、尺……等撒滿一地，表現的是學術工作者孜孜不息的探究精神與生活。這代表「人本主義」

的基本觀念，即藉著科學研究來改善人類的生活。但此時的她，心情沉重地坐在牆角的石階上，似乎短時間站不起來，所表示的就是上方的蝙蝠所揭示的「憂鬱」情緒——「中古時代憂鬱表示一種怠惰、厭倦和沮喪的組合」，為情緒上的病態反應，此情緒會使人們悶悶不樂，什麼事也不想做。

　　這真像我們一般唸書唸得好煩，好有壓力的厭倦情緒，當然此畫涵義不像我們的解釋，據亞里斯多德的想法，憂鬱是最嚴肅的情緒反應，並不是病態的，為所有從事精神創作、研究者與生俱來的天性；由於杜勒本身也是所謂的知識分子，更切身了解人類智力有限，但宇宙浩瀚、學海無涯的那種力不從心的沮喪，好像圖中那位拼命想追求知識，最後卻還是向浩瀚無窮的知識投降的女子。她手中的羅盤象徵科學將以儀器征服世界，她四周的鉋子、鋸子、鉗子、尺與兩個立體幾何的重要元素球體、二面體等皆是建設性活動的象徵，但它們都被拋置一旁，「她憂慮不寧的目光」正反映她心思的細膩和內心的混亂。(肯尼斯‧克拉克 116)

　　杜勒像達文西一樣深入觀察人的內在，體驗人類的獨立性，他並深深被人的神祕心理所吸引，而專注於心理學的探討。此畫表現人類的極致，即人性的困惑與永遠不滿足，而這種複雜性更是促成人類進步與進化的原動力，如宗教改革、工業革命、啟蒙運動……等的產生。

　　杜勒的作品深受義大利文藝復興的影響，他在 1494 至 1495 年第一次到威尼斯，而認識以「人」為重點的構圖，因此在 1500 年所畫的【自畫像】(圖 1–4) 中，雖是如義大利式的大頭肖像，卻不像達文西【蒙娜

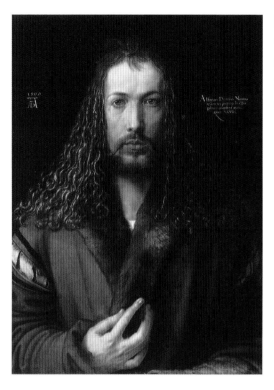

圖 1-4　杜勒，自畫像，1500，油彩、畫板，67×49 cm，德國慕尼黑古代美術館藏。

麗莎】那麼平衡、安靜，臉部表情強烈，充分顯示德國重視內在精神的特質：如嘴唇畫得很感性，但也遮掩不了他那種強硬的嚴肅；同樣追根究底的眼睛，也顯示了他個性上的衝動，雖然紀律和訓練掩飾了他好奇、不平靜與熱情的本性。此畫寬 49 公分，高 67 公分，像聖像畫似地強迫人們在杜勒嚴肅目光地注視下，感覺到人的存在，且一方面畫中的杜勒形象如耶穌般，為正面像，顏色較深，置身於一個更高的領域裡，符合當時宗教認為藝術乃是神所賜與的創造力的觀點，肯定藝術工作者的神聖性。杜勒自視為有此創造力的人，因此他可以和神相提並論。

　　我們看杜勒就像個有使命感的人，自我負責，象徵人經由藝術而達

01 自信的時代

到自我意識的覺醒並使人崇敬；所以此圖的意義是——人只要努力也可和神一樣。1500 年當這件作品完成時，剛好是一個新紀元的開始，為何他將自己畫成耶穌像？因耶穌是眾神之王，而他為新藝術的創造者。有人認為這是一種對神的冒犯，若根據杜勒門生的解釋，杜勒認為藝術家就像神一樣具有創造力，因此他藉由上帝的形象來表示對自己天才的敬意；雖然相信藝術家乃神賜靈感之創造者，確是文藝復興精神的一部分，但把自己比作上帝，確實較自傲些！但這件作品不僅顯示他正視自己、期許自己的象徵意義，也顯示當時人類的大氣魄——人們開始對很多事情產生疑問，甚或懷疑神的存在，認為求神不如求己，深信可在人間建立天堂！所以它也是「人本主義」的最基本詮釋。

　　1505 年下半年，他取道奧格斯堡 (Augsburg) 第二次到威尼斯，一直待到 1507 年 2 月，拜會了仰慕已久的貝里尼 (Giovanni Bellini, 1426–1516)。回國後，他極力加強自己藝術上的智識層面，著手研究數學、幾何學、拉丁語、古典文學等，他和學者的接觸較之與藝術家的交往更為頻繁、密切。這種生活與思考分離的模式，係直接源自達文西和曼泰尼亞 (Andrea Mantegna, 1431–1506) 的影響，並取法貝里尼，在義大利可說極其平常，在德國則是前所未有。他把自己的特色和在義大利所得到的啟發，付諸造形，對德國繪畫和版畫影響深遠，如我們之前討論的銅版畫【憂鬱一世】。

　　杜勒晚期於 1526 年創作的油畫【四使徒】（圖 1–5），其巨大、明朗且安靜的造形，並不是單純地在義大利發現，而是他去尋找，義大利幫

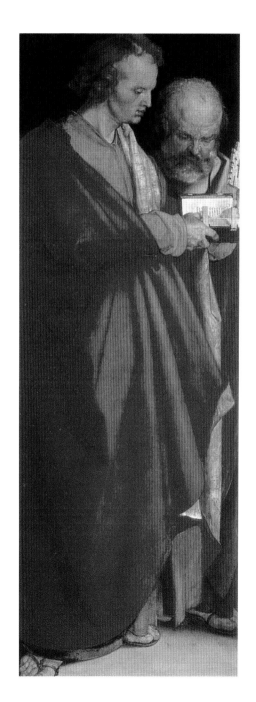

圖 1-5　杜勒，四使徒，1526，油彩、畫板，215.9 × 76.2 cm，德國慕尼黑古代美術館藏。

助他找到這個新的形；即義大利的形與德國重視內在表達的組合。杜勒花了兩年的時間來完成這幅畫，從世界各地還保留有很多這件作品的習作和草稿即可證明。我們甚至能這樣說，杜勒以前的某些作品，就像是它的習作般，而【四使徒】的完成，也宣示了一件經典代表作的誕生。此時的杜勒不僅在藝術，也在他的人品修養上到達一定境界，才能創造出這麼好的作品。

　　【四使徒】高 215.9 公分，寬 76.2 公分，四使徒的尺寸比普通的人像大，拿著劍的保羅，可能權力最大，他穿著寬大的外套，用嚴厲的眼神看著我們；和他相對的約翰有較溫和的個性，也較年輕，他是一位思想家而不是戰士；在他們之後的另外二個人物也形成對比：拿著鑰匙的為漁夫彼得，他被稱為中流砥柱不是沒道理的，因他是耶穌的第一個弟子，一生不斷勉勵其他門徒，立志推廣老師的教義；拿著福音書的馬可有著激動的臉，似乎正在討論有關信仰的問題，他也從事《聖經》的寫作。四使徒各象徵著當時人們所認為的四種個性：保羅象徵暴躁，約翰象徵憂鬱，彼得為冷漠，馬可為爽朗活潑的個性。杜勒於 1526 年完成【四使徒】後，將它送給故鄉紐倫堡，四使徒的意義，就像圖下角和最後〈啟示錄〉所寫的一樣：

> 所有世上的君主都要注意，不要假藉神名義，作為誤導人們藉口，警告世間有假先知，就像你們之間也可能有壞老師……

因「文藝復興時代一切以自己作為尺度衡量，去創造，人的活力乃得大

量釋放出來，造成繁盛的文明。」而心智的奔放，使當時人們對紀元前之狀態產生疑惑與探討，動搖了中世紀教會的很多教條和學說，加上當時天主教教會非常專橫、腐敗，造成社會上不滿的聲浪四起，終於導致宗教改革的發生；但「試圖使自己成為天使之際，人們卻成了野獸了。」宗教改革也如所有群眾運動一樣盲目、無知與暴力，「無知的農民不知道摧毀了多少教會的藝術」，宗教改革後來又演變成農民暴動，其破壞力之巨大與普及，連馬丁路德本人都害怕所有既存的社會體制將完全毀滅，轉而要求各地政府撲滅這個運動。所以，杜勒藉由【四使徒】警告所有人，勿輕信任何名家、宗師之語；每個人要能明辨是非，要相信自己，「自己」為世上唯一準則；此即為「人本主義」的最高詮釋。

參考資料：

肯尼斯‧克拉克著，顏元叔譯，《開天闢地》，臺北：中視週刊社，1977。

李維菁，〈史博館全方位觀照達文西〉，《中國時報》，88 年 11 月 11 日。

《啟示錄》，於《新舊約全書》，聖經公會，1987。

Dube, Wolf-Dieter. *Alte Pinakothek München*, Lehmkuhl.

Wölfflin, Heinrich. *Die Kunst Albrecht Dürer*, München, 1963.

http://www.anyone.idv.tw/art123/

自信的時代

02 邊緣人，是誰？

羅特列克 (Henri de Toulouse-Lautrec, 1864–1901) 生於法國南方阿爾比 (Albi)，父母為了保持純正貴族血統而近親結婚，造成他身體特別虛弱。小時他備受家人寵愛，綽號「小珍珠」。八歲時，全家為了讓他上好中學，搬到巴黎。他也不負眾望，在學校的拉丁作文、翻譯和法文文法三項都拿過第一。十歲時因為身體實在太差，只好休學，全家再次遷回阿爾比，並請家庭教師到家裡來教學。因為天生脆骨頭的疾病，十四歲時他在客廳地板摔了一跤，左大腿骨折，隔年四月和母親散步時，又掉入溝內，折斷了右肢骨，從此他的雙腿不但軟弱、畸形且下半身停止發育。這項悲慘的意外使得羅特列克走向藝術。他曾自嘲之所以繪畫，乃因偶然事件。又曾說如果他腿再稍長一些，他絕不畫畫。因為他父親身為法國南部第一大城土魯斯的伯爵，而羅特列克為直接繼承人，如果法國還有皇帝的話，他甚至可以和皇帝並駕齊驅呢。

雙腿畸形，下半身發育不良，身高才 152 公分的羅特列克不能和一般貴族青年一樣過著騎馬、打獵的生活，且自卑、敏感的心態使他不願周旋於上流社會的交際應酬中。此外他父親對他也不再抱

羅特列克照片

有期望，因此羅特列克才能專心於繪畫。當時巴黎分別於 1855、1867 和 1878 年舉辦了萬國博覽會，為了迎接觀光客，新的咖啡館、酒店、賭場、夜總會一家家設立，使得蒙馬特突然興盛起來。羅特列克不僅在巴黎夜生活最熱鬧的蒙馬特區 (Monmartre) 找到新的刺激，同時也找到他的創作題材。由於羅特列克具有貴族身分，又不愁金錢，他和這些從事夜生活工作的人都很熟，大家都暱稱他「亨利先生」，他也認為這裡是最輕鬆最自在的地方。

　　酒客、舞客、舞女都是羅特列克喜歡的題材，所以他經常光臨夜總會，先是在「加列特磨坊」，如他 1889 年所畫的【加列特磨坊】（圖 2-1）：圖中兩個截角構圖都受到當時流行的日本風──浮世繪的影響，它們擴大了前、後景的距離，一個斜角是遠遠被擠到一旁的跳舞人群，整個氣氛是混亂、頹廢的！另一個斜角是前景欄杆圍成的三角形空間，最右方有位男士坐在三位女士後面，認真地翹首遠望；前排女士穿小丑裝、塗著厚粉，像是戴了面具，她若有所思地往後看；旁邊的紅髮和插著紅花的兩位女士雖坐在一起，也各看不同方向，若有所思：

> 羅特列克筆下的人物常是孤獨的，縱使有人為伴，這些人物都沉浸在一片內在心理的孤寂中，這種寂寞把他們從人群中孤立起來。……縱使女性之間插入一位男士，也保持著某種距離……（凱瑟琳・米耶 20）

羅特列克深刻體認「孤獨寂寞」是人類註定的悲劇，因為每個人長相、本質、命運、觀點……都不同，就算有人同行，但其實還是自成個體，

浮世繪：浮世繪版畫在江戶時代後期開始蓬勃發展。並於十九世紀後半，流傳到歐洲，莫內、梵谷等印象派畫家，皆受日本主義的影響，如截角的構圖與屬於東方的圖像等。此名稱帶著「近世」意味的「大和繪」，也就是描寫世間型態的繪畫。浮世繪的三大主題分別是役者繪（演員畫）、美人畫與風景畫，如葛飾北齋的【富嶽三十六景】系列。

02 邊緣人，是誰？

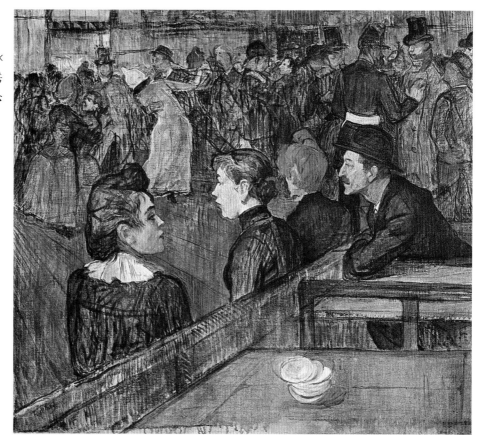

圖 2-1 羅特列克，加列特磨坊，1889，油彩、畫布，88.9 × 101.3 cm，美國伊利諾州芝加哥藝術中心藏。

還是孤單一人。

　　1889 年更新穎、更華麗的「紅磨坊」夜總會開幕，從此羅特列克成為常客，也在紅磨坊找到很多的創作靈感。1892 年畫了【紅磨坊一角】（圖 2-2），圖中的斜角構圖，很自然地從一個偶然的視角，即欄杆的另一邊望向夜總會內部，看到一個不規則空間，且隔開室內、室外的大玻璃也造成有趣的多重空間。右前方臉的大半都被畫到的女人，有稻草黃

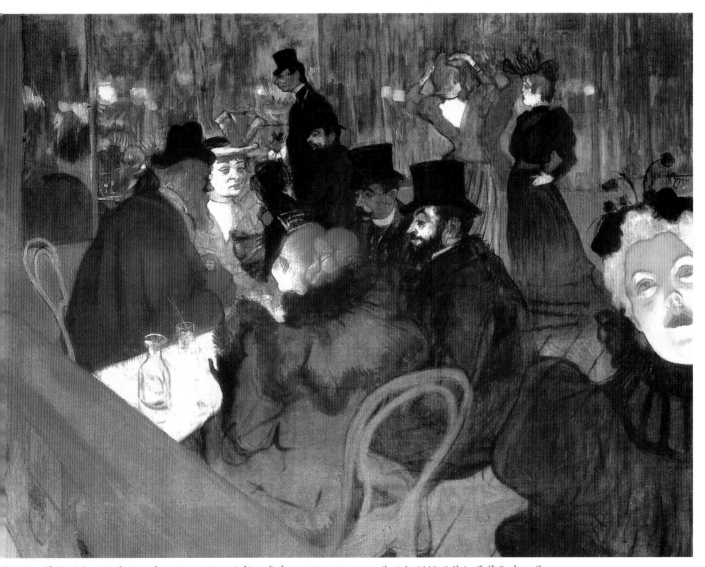

圖2-2　羅特列克，紅磨坊一角，1892-95，油彩、畫布，123×141 cm，美國伊利諾州芝加哥藝術中心藏。

的頭髮，臉上雖微露憂傷，但顯得柔美、親切，此外過度的白，和【加列特磨坊】穿小丑裝的女士同樣像是戴了面具般。像面具的臉，該是洩漏她們即便遭逢巨變，也不能在臺上顯露情緒的表演者身分。左後方面對我們的女士，由其肥胖的身軀、傲慢的表情，與和她對坐女士同樣炫目的頭飾、華麗誇張的服裝看來，正是當時經由工業革命而新富的中產階級代表，羅特列克冷眼旁觀地畫下喜好誇耀、蠻橫、狂妄無知的醜惡嘴臉，披露他們因擁有金錢而沾沾自喜、自視甚高的幼稚心態。

其實羅特列克永遠是旁觀者，既不屬於他所屬的貴族階級，不屬於新富的中產階級，也不屬於邊緣人的表演者，但心理上深深同情這些邊緣人，所以特別喜歡表現他們和中產階級不同的對比。

如【紅磨坊的 Cha-U-Kao】（圖 2-3）裡，Cha-U-Kao 為紅磨坊中多才多藝的演員，像畫中裝扮成小丑的角色，同時她又是上空舞孃，特技與雜耍演員。Cha-U-Kao 和她身邊的男伴雖身著戲服，但因不在臺上，所以不知不覺面露悲苦、疲累。對他們而言，無論跑江湖，討生活，甚至只是

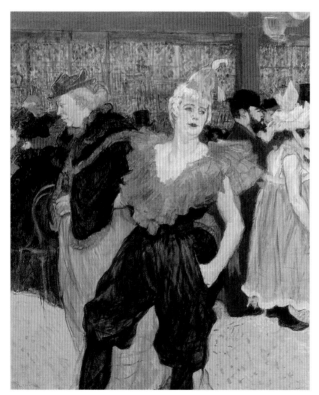

圖 2-3　羅特列克，紅磨坊的 Cha-U-Kao，1895，油彩、畫布，75×55 cm，瑞士私人收藏。

活著，都不是件容易的事。在 Cha-U-Kao 身後的，是和他們形成對比的一對道貌岸然、衣著鮮豔誇張，唯恐「錦衣夜行」的中產階級夫婦。

1848 年工業革命後，機械工業達到空前發達，產品不斷改進，日常生活相關的製品如自行車、縫衣機、傘、酒、巧克力等紛紛出籠，並加速大量製造。為了推銷產品，就需要傳播媒體的宣傳，於是廣告出現，而海報廣告是當時最流行的一種宣傳方式，不像今日有電視廣告。當然夜總會也需要宣傳，1891 年羅特列克幫「紅磨坊」設計【紅磨坊的拉姑呂小姐】（圖 2-4）海報，當時海報都貼在街頭牆壁上，任憑風吹雨打！學院派藝術家沒人會從事這低俗的工作，但羅特列克將粗糙的宣傳品，提升為可欣賞的畫作，不但使海報晉升為一種藝術表現方式，並且將藝術帶入生活。

羅特列克傳神畫下拉姑呂最具個性的側臉，並大膽地從拉姑呂背後的角度，將她表演康康舞時最放浪形骸的掀裙、抬大腿，讓人一覽無遺的精彩剎那呈現出來。畫在海報最前頭、故意被畫黑、刷淡的男柔軟特技演員和背景的黑色群眾都是為了將焦點聚於拉姑呂身上。且一反過去海報黑白而多文字的作風，只寫了重點的 MOULIN ROUGE（紅磨坊）、LA GOULUE（拉姑呂），字體的變化和排列方式都設計成海報的一部分，有畫龍點睛之效；顏色採用亮麗的黃、紅與成對比的黑、白，顯得非常醒目與搶眼。

羅特列克的【紅磨坊的拉姑呂小姐】一炮而紅，造成一股旋風，群眾紛紛湧入紅磨坊，一睹拉姑呂的丰采。可惜當時年輕貌美，跳舞時因

27

圖 2-4　羅特列克，
紅磨坊的拉姑呂小
姐，1891，石版、平
板印刷，191 × 117
cm，法國阿爾比羅特
列克美術館藏。

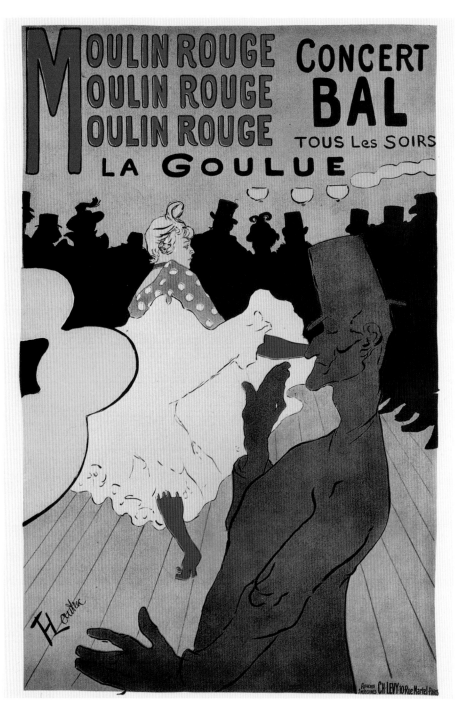

岔路與轉角

拉姑呂小姐本人

動作快速、花樣變化多端而被比喻成有四條腿的拉姑呂，也難逃「紅顏薄命」的宿命！因為交了不少吃軟飯的男朋友，最後落得在妓院當女傭，甚至流浪街頭的下場。且因為非常貪吃而無節制，老來又醜又癡肥，根本沒人相信她是有名的拉姑呂小姐，甚至還當她是個瘋子。（《貢巴斯與羅特列克》82、Néret 102）

由現收藏於巴黎國家圖書館，羅特列克 1890 年的照片中，知道他頭扁平，戴高帽，眼架鏡片，但臉、鼻、唇和下巴卻非常突出，留著一把黑鬚，鬍鬚從裡向外長而不是順下巴往下長。頸子粗壯，兩肩和兩臂都非常結實。且站看並不比坐看高，厚實的上身，幾乎看不到臀部，馬上連接萎縮的兩條細腿。且他走路時要吃力地拄著枴杖，每隔一會兒，他就得停下來休息……羅特列克身高才 152 公分，外表實在不怎麼樣，再加上雙腿畸形，下半身發育不良，因此他的感情之路並不順遂。

1885 年羅特列克認識了蘇珊娜‧瓦拉頓 (Suzanne Valadon)，瓦拉頓曾是洗衣女和馬戲團的空中飛人，還帶著一個父不詳的兩歲兒子，也就是後來成為蒙馬特有名畫家的尤特里羅 (Maurice Utrillo)；她當他的裸體模特兒，羅特列克愛上了她，但她卻只愛他的錢，瓦拉頓於 1889 年因自殺未遂而終止與羅特列克的關係。羅特列克的愛情經驗，是痛苦的！是被欺騙的！從此他和女性的關係，就只是肉體欲望的追求，只作性慾的發洩……

梵谷 (Vincent van Gogh, 1853–1890)、高更 (Paul Gauguin, 1848–1903) 都屬於和羅特列克同時代的人，他們也在巴黎相遇。梵谷曾問高更

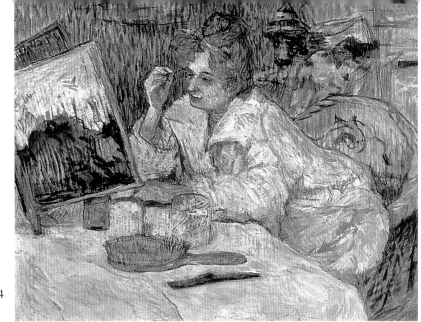

圖 2-5　羅特列克，梳妝的女人，1889，油彩、畫布，45 × 54 cm，私人收藏。

是否認識羅特列克，高更回答，大家都認得羅特列克，他是個非常出色的畫家，可惜是個瘋子。因為他以為只要睡上五千個女人，就能夠報復自己是殘廢男人的仇恨。羅特列克每天早上醒來，就受到自卑感的咬囓；每天晚上他把自卑感沉溺在酒和女人的懷裡，可是第二天早上，那感覺又回到他的心裡。高更認為要是羅特列克不瘋，他準做了第一流的畫家。

　　1893 年羅特列克索性搬到妓女所住的地方，以便更深入了解她們的生活，到 1901 年逝世為止，是他一生中創作最多作品的時期。羅特列克曾說：「許多人認為我是神經病，因為我老畫舞女、小丑和妓女。可是只有在這種場合你才找得到真實的個性。」又說：「這家妓館有二十七個姑娘，我跟每個都睡過。你可同意要徹底了解一個女人必須先和她同過床嗎？」(Stone 353, 356)

　　他和那些妓女共同生活，就像她們的同伴一樣，星期日他們一起玩

擲骰子，無論穿衣、脫衣、梳妝……，在羅特列克面前，她們一點也不避諱。如【梳妝的女人】（圖2-5），一位中年女子，拖著慵懶的身軀，正意興闌珊地化妝來掩蓋歲月的痕跡。室內繁複的線條象徵她雜亂、無目標的生活；大片的白色，突顯她的庸俗。

於【拉襪子的女人】（圖2-6）裡，只用簡單的黑、白、藍色線條，就捕捉住金髮女子正準備登臺的穿衣性感姿態：她頸上套著衣服，白色曲線表現配合手的動作的上身擺動，而手忙著套黑襪。此畫再度展現羅特列克的素描功力。

【身體檢查】（圖2-7）中，兩位中年發福的妓女機械似地將衣服往上折疊壓住，好露出下身，列隊站著，準備接受是否有染上性病的例行檢查。蒼白的腿、黑襪、大片的紅，這些成對比的顏色，更突顯充滿厭倦與歷盡滄桑的臉。

有人曾問：「羅特列克你何苦硬要留戀醜惡呢？你為什麼老是畫那些最下流最不正經的人物呢？這些女人真討厭，討厭透了。她們的臉上寫滿了淫蕩和兇惡。創造醜惡，這就是現代藝術的意義嗎？難道你們這些畫家已經無視於美，只能畫畫人世的渣滓了嗎？」(Stone 356) 梵谷幫羅特列克回答這個問題，他告訴羅特列克：

圖2-6　羅特列克，拉襪子的女人，1894，粉彩、紙板，61.5 × 44.5 cm，法國阿爾比羅特列克美術館藏。

02邊緣人，是誰？

31

圖 2-7 羅特列克，
身體檢查，1894，油
彩、紙板，83.5×61.4
cm，美國華盛頓國家
畫廊藏。

分路與轉角

圖 2-8 羅特列克，
在紅磨坊跳舞的兩個
女人，1892，油彩、
紙板，93×80 cm，捷
克布拉格國家畫廊
藏。

這些畫都是對人生真實而深刻的解釋。這正是最高度的美，你說對嗎？如果你把這些女人理想化了，或者傷感化了，那你就會使她們變醜了，因為你的畫像是怯懦而虛偽的。可是你卻把親眼所見的真象完全說了出來，這正是美的原意，對不對？(Stone 357)

圖 2-9　羅特列克，朋友，1895，油彩、紙板，45.5×67.5 cm，私人收藏。

　　妓女們都為羅特列克的細心、禮貌、關注而感動，他聽她們的心事，讀並更正她們的信；當她們哭時，安慰她們，並讓她們破涕為笑；她們生日時，送她們禮物。羅特列克發現在這女人世界裡，很多妓女彼此互相愛慕。如【在紅磨坊跳舞的兩個女人】（圖 2-8），圖 2-3 曾出現的 Cha-U-Kao 陶醉地閉上眼，挽著一位女友跳華爾滋，女友勾著她的脖子快樂地笑著！

　　羅特列克完全被妓女們當成一分子，連她們因狂戀親熱時，他也在旁作壁上觀。在【朋友】（圖 2-9）中：前景半躺的女人扮演主動的角色，她像塊橫木般擋住視線，以致我們只看到她女友頭稍高枕著，手放在前額，害羞的閉眼。小而微翹的鼻子讓人認出她是妓女 Roland。(Néret 151) 他所畫的女同性戀，表達的是情感，而不是正在進行的色情場面。這種

示愛的表現常常是猶豫的、謹慎的！表現色情的手法是含蓄的！

　　羅特列克了解，她們之所以發展同志戀，只是為了在悲慘、完全沒指望的生活裡，彼此尋求溫柔，彼此給予慰藉而已。

　　羅特列克畫裸婦、娼妓、同性戀等被當代視為禁忌的題目，但卻看不見猥褻的畫面。主要是因為他深入其間，和她們一起生活，當她們是朋友。不像一般人道貌岸然，以驕傲鄙視的心態來看待娼妓。羅特列克將性當作一種正常需求，因此他沒有理由畫出她們猥褻的樣子。

　　他的母親因為顧念與同情他的生理殘缺，雖不喜歡羅特列克涉足這些地方，但也任其為所欲為，而父親卻非常生氣他敗壞家譽。

　　心理上羅特列克認為他是屬於這一群被社會遺棄的邊緣人，同樣是愛情殘缺、情緒不穩、心靈空虛……他一直無法擺脫這種自暴自棄的心態。

　　1888 年羅特列克失戀後，不但染上性病同時也酗酒，此後縱慾無度的生活、酗酒的習慣和不斷熬夜的工作更加速損壞他的健康，1898 年冬天出現被追蹤妄想症，1899 年 2 月底妄想症、恐懼症、酒精中毒發作而至一家精神病院住院治療。住院期間為了證明自己正常，創作一系列「馬戲團」連作，5 月在好朋友熱心奔走下終獲釋出院。（《貢巴斯與羅特列克》155、Néret 199）1900 年因家人要宣告他失去行為能力而和家人有爭執，因果真如此，他就不能自由使用財產。為此羅特列克失去生存意志，酗酒越來越嚴重。且完全不顧身體衰竭，不停地創作。1901 年 3 月因腦溢血而雙腳麻痺，後整理畫作並在重要作品上簽名，8 月又中風，半身

不遂，再加上他早就染有性病，9 月 9 日以三十七歲的英年過世。

　　羅特列克雖努力昇華自己，克服身體畸形，將他所看到的蒙馬特畫下來——表現那些舞女、小丑和妓女的真實面貌與內心世界，不僅滿足人們喜歡偷窺的好奇心理，也為那個「金錢掛帥」，「道德淪喪」時代的「邊緣世界」作最好的見證。另一方面雙腿畸形的殘酷事實，卻永遠無法使他釋懷，坦然接受自己，因此他酗酒逃避現實；為補償自己被正常女人忽視、拒絕的病態心理，他放縱自己在妓院裡為所欲為，造成他越來越空虛，越來越把持不住自己，最後崩潰、賠上性命。羅特列克讓我們了解了感官世界的虛無與沉淪於蒙馬特花花世界的悲慘後果。

參考資料：

高燦榮，〈羅特列克及其藝術特質〉，《現代美術 34》，臺北：臺北市立美術館。

潘臺芳，〈貢巴斯／羅特列克〉，《現代美術 34》，臺北：臺北市立美術館。

凱瑟琳・米耶，〈杜魯斯——羅特列克美術館裡貢巴斯作品的賞畫人〉，《貢巴斯與羅特列克》，臺北：臺北市立美術館，1991。

Stone, Irving 著，余光中譯，《梵谷傳》，臺北：大地，1978。

Wundram, Manfred. *Die berühmtesten Gemälde der Welt*, imprimatur, 1976.

Néret, Gilles. *Henri de Toulouse-Lautrec*, Benedikt Taschen Verlag GmbH, 1993.

岔路與轉角

印象派(Impressionism)：是西方近代繪畫的開端，起於 1863 年馬奈【草地上的午餐】因在官辦沙龍中落選，而結合一批年輕藝術家舉行落選展；當中包括莫內【日出・印象】，因一般人看不懂，而嘲諷為印象派。此後，他們以此為名，連續展出八屆，以追求自然中陽光、空氣、水氣的顫動感為目標，結束了之前農業時代「靜」的美學，進入工業時代「動」的美學階段。

十九世紀印象派畫家馬奈 (Edouard Manet, 1832–1883)【草地上的午餐】（圖 3-1）是大家耳熟能詳的作品，而它也被左拉評為馬奈最有意義的一幅畫，因為它實現了所有畫家的夢想，即將真人那麼大的人物放在風景裡，且他畫的也是很生活化的題目——在草地上享受午餐。

畫中的人物感覺那麼真實，我們似乎看到有個裸女正托著下巴，瞪視著觀畫的我們，一旁的男士是當時馬奈女朋友蘇姍娜的兄弟，是一位雕塑家，他若有所思地看著前方。對坐的男士也是蘇姍娜的兄弟，他左手輕握拐杖，右手往前伸，一付侃侃而談的模樣。不遠的後方有位女孩正彎腰清洗，她的左方停著一艘小船。整幅畫呈現陽光瀰漫的樹林景致，因畫法近似渲染的東方水墨畫，以致河水、草地連成一片，唯獨散在左前方的靜物如衣服、草帽、水果籃等，馬奈以較嚴整精細，有別於印象派的學院寫實手法描繪。

此畫展出時，引起群情大譁！其實馬奈此畫的題材是模仿自威尼斯畫家提香 (Tiziano Vecellio (Titian), 1488/90–1576) 與喬爾喬涅 (Giorgione, c. 1477–1510) 合作之【田野音樂會】（圖 3-2）的構想，即讓一位當代裸女置身於兩位衣冠楚楚的男士之間；只是喬爾喬涅畫的是十六世

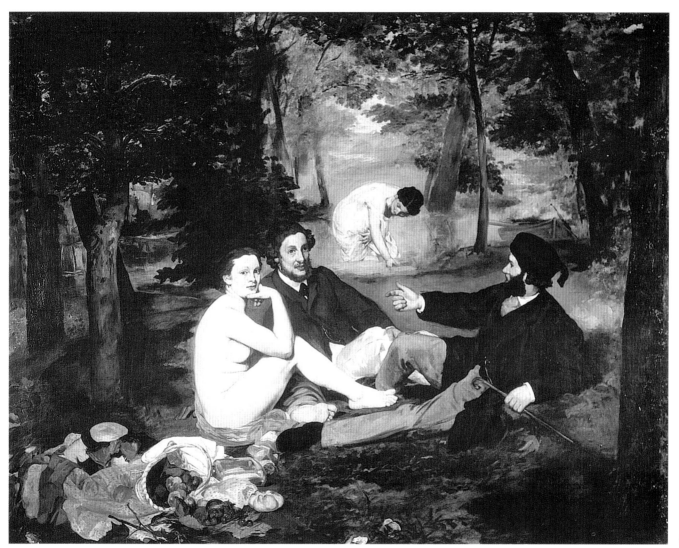

圖 3-1　馬奈，草地上的午餐，1863，油彩、畫布，208×264.5 cm，法國巴黎奧塞美術館藏。

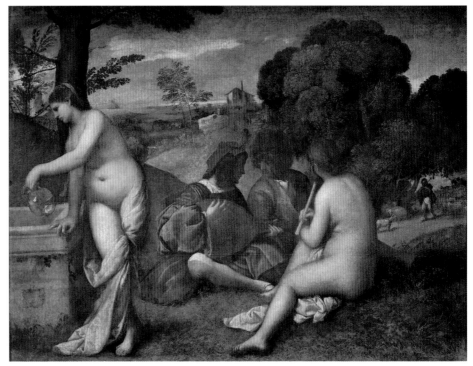

圖 3-2 提香（和喬爾喬涅合作），田野音樂會，1510-11，油彩、畫布，105 × 138 cm，法國巴黎羅浮宮美術館藏。

Photograph by Erich Lessing

紀的男裝，馬奈則是十九世紀的西裝。況且喬爾喬涅的裸女背對著我們，沉醉在樂符裡！她們所處的詩情畫意世界是那麼遙不可及，就像是不食人間煙火的田園詩。因此兩位裸女完全同於自上古時代就出現在藝術裡的裸體神話人物一樣，並未招致任何指責與非議。

　　而馬奈的裸女不僅以當代女子莫涵 (Victorine Moeurent) 為模特兒，又以大膽的眼光直視著觀畫者，好像一點不以自己是裸體而害臊，並也被誤解成真有這種傷風敗俗的事情。莫涵為馬奈喜歡合作的模特兒之一，

主要是她既符合馬奈的要求，又能保持自我。莫涵代表的是那個多元化時代的那群自由自在的人，正享受著清新的早晨。至於衛道人士所批評的裸體，就如一位德國老先生的告白，他說他一點都不動心公園裡那群裸體的妙齡女郎，因她們可不是為他而是為可愛的陽光裸體。

馬奈是勇敢的！他不畏懼別人對他的非議，同一年又畫了更受爭議的【奧林匹亞】（圖 3-3），同樣的以莫涵為模特兒，如果說【草地上的午餐】受到了「暴風雨」式的批評，那麼【奧林匹亞】則是「颶風」式的！

畫裡莫涵目不轉睛瞪視觀者的眼光，被輿論以「邪惡」、「怪形怪狀」、「下流」等不堪的字眼形容，莫涵的眼神之所以令人不安，在於其不同於過去女性一向的懇求和認命，而是堅定自主的，「彷彿是她在欣賞觀眾，而不是她被觀眾欣賞著。看與被看的人，男性與女性的互動，因莫涵的眼神被顛覆。」（李維菁）

馬奈說他畫的是一位高貴的淑女，但當代的人認為那明明是位妓女，她的黑人女僕正把愛慕者送她的花交給她。而娼妓是當時中產階級的叛徒，她們破壞了社會與道德上對愛的觀念，馬奈畫了妓女卻將她說成高貴的淑女，擺明挑戰當時的社會觀。

馬奈又解釋，他只是將真實的情況畫下來，原來馬奈暗諷在「托拉斯」、「鋼鐵」的十九世紀，是「金錢掛帥」的時代，笑貧不笑娼，很多人為了金錢出賣自己，所以馬奈畫了一位外表端莊賢淑，實則從事出賣靈肉工作的女士。著名的當代寫實主義作家左拉認為，【奧林匹亞】是馬

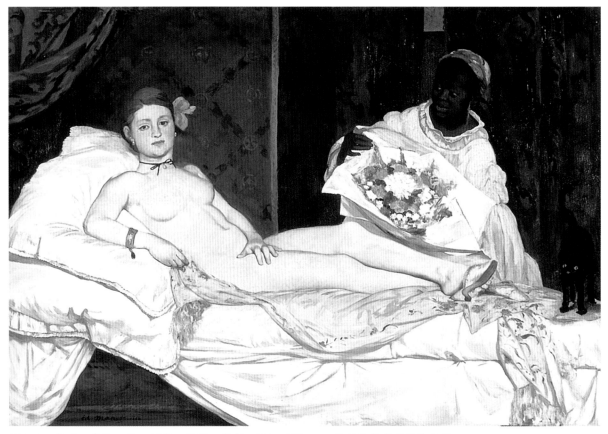

圖 3-3　馬奈，奧林匹亞，1863，油彩、畫布，130×190 cm，法國巴黎奧塞美術館藏。

奈個性的最佳寫照，因他誠實又勇敢的個性，驅使他畫出他所看到的一切，對那個時代提出批判。

美國 1990 年代的女藝術學者琳普頓 (Eunice Lipton) 於其著作《化名奧林匹亞》提出：畫中的女主角莫涵，確有其人，傳說她出生中下階級，

酗酒、私生活混亂，落得潦倒而死的下場。經琳普頓長達十五年的追查才知莫涵是模特兒，又是藝術家，但因是同性戀，而被說成自食惡果，不得善終。

　　由此可知，距離我們約一百年的那個時代，已有像莫涵那樣的人，勇敢地追求自己要過的生活，「出櫃」表明自己女同志的身分，然而忠於自我的代價不但不被容於當代，還被謠傳放縱潦倒而死。臺灣幾年前雖有男同志公開結婚，但他們還是一再表明深受歧視之苦，而女同志們亦然，甚至更須掩飾自己的性向，可知雖處於不同時空的女性，但只要是父性社會，就會不斷遭遇類似的困境。馬奈當年就藉著莫涵堅定的眼神表白女性大無畏、奮鬥不懈之精神。

　　堅持做自己，勇敢地追求自己要過的生活，是每個社會裡，有理想、特立獨行的人所追求的目標。但世界上有很多弱勢族群連最基本的生存權都沒有，連是「人」都需要被承認，即一個個人身分的被認同，同時也代表一個群體文化的被認同。這些被主流文化威脅的邊緣文化，在我們這事事講求「自我」的時代，更需以同理心和他們並肩爭取「人與人」的對等關係，並進一步和他們一起努力保存這些珍貴的文化。

　　如臺北當代藝術館於 2003 年 2 月 15 日至 4 月 20 日展出澳洲北部瑞明吉寧區 (Ramingining) 原住民藝術品，在名為「圖騰大地」的此次展覽裡，當地的原住民將他們的生活、想法、對自然環境的觀察、傳說與對祖先流傳故事的想像，畫在取自於尤加利樹幹的樹皮上。

　　神話傳說對澳洲原住民非常重要，如他們認為：精靈是超自然的，

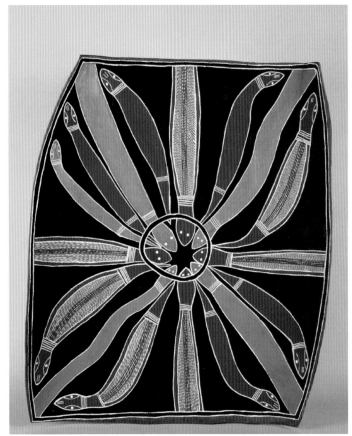

圖 3-4 湯姆‧亞姜 (Tom Yätjang)，蛇 (Rurri; Death adder)，c.1984，樹皮、黃赭土顏料、合成顏料，約 77.3 × 63.5 cm，澳洲雪梨當代藝術博物館（J W Power 遺贈）藏，購於 1984。

能以不同的形體出現，有時是人類，以男人、女人或兩性合體出現；有時是動物，如將蛇這種較可怕的動物視為精靈，傳說有隻住在水中的蛇，牠帶來了雨，且雨後飛上天空，變成彩虹，圖中的一群蛇正聚集在洞穴裡，整幅畫顯得非常抽象，因洞穴裡應該是什麼也看不到，但我們卻看到洞穴裡的蛇，洞穴似乎是透明的；同時圓形的洞穴也代表蛇卵，象徵生命（圖 3-4）。精靈有時也化身為自然界中的太陽、河流、山、岩石、樹林、風，同時地又象徵水和生命，因此有些族群認為自己的祖先就是精靈。

不只蛇、彩虹是神，魚的鱗片產生的折射、河流、岩石、山嶺、樹林、風，甚至人、動物……都代表神的力量，所以他們認為和生活息息相關的大自然都是神的化身，他們是泛神論。

對澳洲原住民而言，「水是子宮的意思。水澤所在之處，象徵生命的泉源。水澤中隨著濕季而來的魚群，更象徵未出生與已故祖先的靈魂。」且他們畫任何物體不一定要有什麼特定形狀，主要是和他們的個人觀察、

感受、生活經驗或物體的特徵有關，像畫袋鼠只畫尾巴，因為尾巴具有平衡的作用，是重要的特徵。

　　而畫鯨魚則著重在鯨魚潛水時露在海面上的尾巴，主要是突顯鯨魚尾巴和其他魚類的尾巴之相異點與鯨魚潛水時的特別姿態，魚體中間方塊代表光照在上面（圖 3–5）。但畫鯊魚時卻用肝代表，這與他們的烹飪方式有關，因他們認為將鯊魚肉和肝分煮過再拌在一起，是最美味的。

　　傳說中，創造神靈姜卡烏姊妹到澳洲，手中拿木棒當枴杖，休息的地方變成山丘，掘地挖造出一些水澤，使這片了無生意的大地湧現了滋養的泉水，也造就紅樹林。

　　當四、五月濕季的洪水退去時，紅樹林的樹根會將漲潮所帶來有機和無機的物質留在岸上，其中也包括一些沖刷到岸邊的枯枝朽木。隨著潮起潮落，潮水的一進一退在岸邊的樹幹上留下了一條條平行的線條。它不僅紀錄潮來潮去的自然循環，

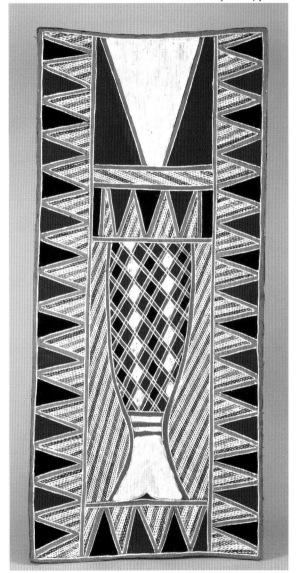

圖 3–5　吉米・瑪瑪蘭哈偉 (Jimmy Mamalan-hawuy)，鯨魚 (*Wuymirri; Whale*)，c.1984，樹皮、黃赭土顏料、合成顏料，約 88×39.9 cm，澳洲雪梨當代藝術博物館（J W Power 遺贈）藏，購於1984。

43

圖 3-6 東尼・翰雅拉 (Tony Dhanyala)，本土櫻桃樹 (Djota/Mululu; Native cherry trees)，c.1984，空心樹幹、黃赭土顏料、合成顏料，尺寸不一，澳洲雪梨當代藝術博物館（J W Power 遺贈）藏，購於 1984。

同時也象徵自然生生不息的能量循環。

如圖 3-6 的櫻桃樹幹上留下了一條條平行的線條，記錄無數次潮來潮去的生命痕跡。木為空的，為被蟲蛀的痕跡，已沒有生命，像人沒有生命。中可放骨灰，骨灰再燒燬，他們認為靈魂永遠存在，因此不需要有肉體。整幅作品有強烈的裝置意味。

澳洲原住民較少說話，用圖畫，用「冥想」即「心電感應」交流，認為人與人間外在形式並不重要，要用心感受。他們作品大都有很強的敘事性，常是一個父親告訴他的小孩，就如我們是藉由書寫的方式，他們則是用天然礦石當顏料，將尤加利樹葉放在地上畫畫，畫還濕濕的就壓平，且認為要動腦記住，所以他們畫完就擦掉或踩一踩，根本從不保留或保存這些畫。

但當這片充滿無數神靈的土地被其他族群侵入時，澳洲原住民束手無策，不僅土地被搶奪、生活環境被迫改變。他們在封閉地逃避後，終於勇敢地表達——土地是神的，土地擁有我們，在這片土地上，祖先住過、走過，我走過。土地上有代表神力量的太陽光折射、棕櫚樹、長形山藥、圓形山薯、巨蟒、蛇、長頸鹿、袋鼠、蜥蜴、響螺、蜜蜂、蜘蛛、

海鷗、貓頭鷹、鯊魚、鯰魚、鯒魚、海參……，他們宣示「我是誰」，宣示「自己的存在」，「自己的文化」。這些有關冥想題材，畫在葉片的畫，變成抗議西方人對他們土地掠奪的一種宣示方式。因此他們一改以往，願意將作品收藏並展出。

就如當代藝術館所言：

> 希望引發參觀者去省思：在國際化地球村的今日，不同區域人民仍然保有各自珍貴的傳統信仰及獨特的文化價值。這些看似傳統的藝術表現媒材，事實上意在突破一種西方文化主流所主導的藝術架構，宣示原住民藝術在當代文化的「在場」。

參考資料：

李維菁，〈奧林匹亞莫涵身世翻案〉，《中國時報》，1986 年 2 月 2 日。

《圖騰大地》，臺北當代藝術館助理研究員余青勳、導覽義工陳承廷導覽、展覽看板、展覽說明書。

Impressionisten, *Das Leben der großen Maler und die Schicksale ihrer Werke*. Weltbild Verlag, Augsburg, 1994.

Wundram, Manfred. *Die berühmtesten Gemälde der Welt*, imprimatur, 1976.

03
自我的時代

04 夢 魘

維也納分離派(Vienna Secession; 1897–1939)：1897 年一群追求新的藝術表現形式與強烈個人風格的維也納藝術家, 所形成的新興團體, 成員包括建築師、設計師、畫家等。其風格與表現手法深受當時「新藝術」運動影響, 裝飾性強。在繪畫方面, 性、愛、女人等充滿爭議性的話題, 經常出現在作品中。大膽的構圖與題材, 為當時藝術界帶來新的視覺感受。克林姆、席勒為代表畫家。

害怕或恐懼的感覺我們不僅與生俱來, 伴隨著終身, 且時時刻刻都可能感受它。就連我們還在母親的子宮, 尚未出世時, 母親就為即將誕生的小孩憂心忡忡的……

奧地利畫家克林姆 (Gustav Klimt, 1862–1918) 為維也納分離派藝術的代表。1903 年他畫了一幅【希望 I】(圖 4–1), 被稱為希望的新生命, 等待它的, 不僅是人生的光明和燦爛面 (由畫中彩色的圖案代表)；它同時也受周圍一些壞的東西, 即死亡、貧窮、疾病、惡習等所威脅, 如紅髮女子頭上的骷髏和兩個醜惡的女人臉, 尤其最左方瀰漫整幅畫代表黑夜的陰影更有著猙獰的臉和恐怖的爪。

所謂「人有旦夕禍福」, 人不知何時會面臨死亡。再富有的人也可能會破產而身陷貧困；朝氣蓬勃的人也會突然「病來如山倒」或染上致命的惡習。人生的光明和燦爛面不知何時就會被黑夜的陰影完全覆蓋, 因此被稱為希望的新生命, 根本難逃其悲劇的宿命。象徵人似乎唯有在母體裡才是最安全的, 出生後, 生命、幸福隨時受到威脅, 像作品裡懷胎的母親也是被死、惡所環伺。畫中飄逸的長髮、色彩鮮豔的圖案、扭曲的線條與描述性、生命的題材皆為分離派的特點。

比較特別的是畫裡的懷孕婦女，不僅將頭髮染成最耀眼的紅，且一點也不羞恥於自己的裸體和大肚子，毫不避諱地望著觀畫的我們，她象徵對生命和肉慾的讚美。雖則她和波提且利 (Sandro Botticelli, 1445–1510) 所繪【維納斯的誕生】裡的維納斯同為孕育生命的希望象徵，但二十世紀的她可是大膽邪惡多了。

喜歡表現氣氛的「形而上繪畫」畫家基里訶 (Giorgio de Chirico, 1888–1978) 在 1914 年的【憂鬱和神祕的街道】（圖 4–2），就表達了自己潛在的憂慮與恐懼。

基里訶描述他二十二歲時，對佛羅倫斯的聖它科羅斯廣場的第一眼感受說：

> 我剛從一段冗長而痛苦的腸疾中康復過來，而我也瀕臨極度敏感的病態階段，這時整個世界好像是一個病後初癒的人一般，在廣場中央矗立著但丁披上斗篷的雕像。那秋日的太陽，溫暖而蕭索地照映在雕像與教堂上。忽然我覺得有一種奇怪的感覺，彷彿我是第一次看到這些景象……。
>
> (Hughes 74)

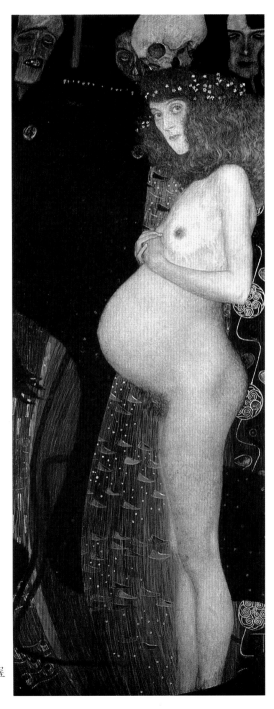

圖 4–1　克林姆，希望 I，1903，油彩、畫布，189.2×67 cm，加拿大渥太華國家畫廊藏。

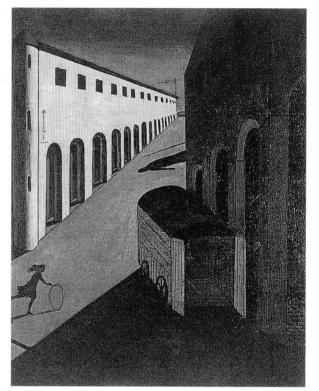

圖 4-2 基里訶，憂鬱和神祕的街道，1914，油彩、畫布，88 × 72 cm，私人收藏。

　　人原本就會將自己主觀的感受，強加諸所看到的景色。所以當基里訶處於極度敏感的生病狀態時，這種情況更為明顯，他眼中呈現的似乎是幻象。因此他認為整個世界都是病懨懨、蕭索地，而這種「病後初癒」的世界也出現在此圖裡：

　　　那是一個沒有空氣的地方，氣候也永遠不變。太陽斜斜地照著，在廣場

上留下長長的影子。那清澄而蕭殺的光線烘照著各種物體，它並不把這些物體擁抱著，也不表現出良辰美景的幻象。……(Robert Hughes 74)

在作品右方前方暗影裡有一棟和對面白色屋子外形類似的房子，而其突兀的並列方式和往遠方延伸的街道更形成一奇異的景象。基里訶常藉空間裡物體間失調的比例現象，如畫中兩棟似乎要相撞的房子，來呈現心理空間的失調、失常。成排的拱廊、黑色的窗口、打開的行李窗門，更加深這種空洞、陰森森的氣氛，就如我們每個人所害怕去碰觸和面對的有形、無形角落。那只把影子映照在街上的雕像並沒有現身，只是吸引著用棒子托著呼拉圈的女孩，像夢遊似的，順著街道跑下去！我們不曉得那女孩在街道的盡頭將面臨什麼？基里訶的夢境是有威脅感的，似乎是對不可知未來之預警，而基里訶畫裡那使人不安的氣氛就是超現實主義的前身。

超現實主義畫家德爾沃 (Paul Delvaux, 1897–1994) 1932 年參觀史匹茲納博物館的經歷，讓他正視自己的恐懼。成立於十九世紀初的法國史匹茲納博物館裡，陳列著各種呈現人類疾病和畸形體之傳神蠟像。德爾沃那「總是注意一些被隱藏的東西」之敏感天性又在參觀中突顯出來，他說：「我所看到的一切都令人害怕，它所呈現出來的一切都叫人不安。」（陳淑鈴譯）

德爾沃是勇敢的，他正視自己的恐懼，將自己害怕的景物一一畫出，此也符合心理學所謂「恐懼的反學習」，認為「恐懼既然是學習的，那一

超現實主義(Surrealism)：蛻變自達達主義的一支。1924 及 1929 年，法國作家布魯東先後發表「超現實主義者宣言」，主張潛意識的領域，如夢境、幻覺、本能，才是創作最真實且不絕的泉源；否定文藝反映現實生活的表象，強調內心世界的真實展現。思想深受佛洛依德精神分析學之影響。

定也可以反學習。」（謝光進編譯　180）從此德爾沃不但不再害怕那些景物，參觀史匹茲納博物館的經歷，反而成為他繪畫創作的重要靈感來源。如他 1943 年完成的【史匹茲納博物館】（圖 4-3）即為他的參觀感想：裸女柱和圓柱所圍成的空間裡放置著一個雙手往後伸之半裸蠟像，瘦弱之裸男蠟像和背朝我們的骷髏，畫其後為持坐姿的女蠟像和站在紅簾布後的骷髏；柱外為道貌岸然的參觀紳士群和類似基里訶畫裡那拖著長影的街上雕像與陰森森的建築。

　　圖中的半裸女蠟像顯得比參觀者有活氣，分不清誰是參觀者？誰是被參觀者？似象徵人肉身隨時會因疾病或死亡而凋敗的殘酷事實。此焦慮不安的氣氛緊緊扣住每個人之心弦。德爾沃特別有幻想力，他認為世界上是有中介者的存在，因此無論壁柱中的人物或是雕像，隨時都能進入人的世界，參與人的活動。

　　這件作品展現了讓德爾沃聲名大噪的創作手法：一、造成大衝突的手法，將蠟像、骷髏、博物館、男人、雕像等在他回憶中有特定象徵意義的不同主題放在一起。二、將不同時空的物體放在一起，如骷髏、活人。三、「起死回生」，就是把極端的氣氛轉變為平靜、舒適的氣氛，如半裸的女蠟像，他說：「裸女是必須的，她們的加入，就如同一道光芒。」

　　超現實主義的重點在於潛意識世界即夢的世界的展現和開拓，對偶然、不經意的東西非常重視，強調夢比現實更真。超現實主義的最大意義即邏輯不再是世上的唯一標準，認為不合邏輯的世界，也是真實的世界。（陳慧津 16）

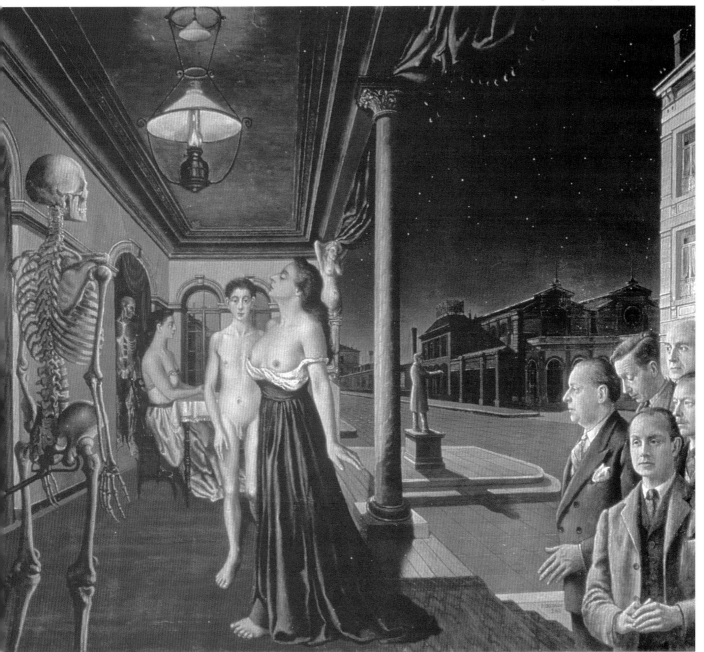

圖 4-3　德爾沃，史匹茲納博物館，1943，油彩、畫布，200×240 cm，德爾沃基金會藏。

　　超現實主義畫家馬格利特 (René Magritte, 1898–1967) 為比利時人，他意味著絕對的神祕主義。那謎樣、像魔術似的構圖，對正常人的思想形成極大挑戰，他認為表現得太正常、太健康是極無聊的事。【刺客的威脅】（圖 4-4）為他 1926 年的作品，畫中瀰漫著一股緊張的氣氛。屋內有一裸體女孩已被殺死在紅色的椅墊上，她口中流出鮮血。年輕的兇手正關上剛剛在謀殺時，為了掩飾真相還播放音樂的留聲機，準備穿上放在椅子上的西裝和帽子逃走。不但陽臺外有三位男士已目睹這所有的一切，且屋外二個偵探型的人物，一位拿著網，一位拿著棍棒，正等著捕捉兇手。所有的男人都面無表情地穿著西裝，馬格利特常從他喜歡的偵探片中取材，因此我們可感受到這種影片的懸疑、緊張氣氛。

　　【刺客的威脅】的標題誘導我們對該作品作了上面的解釋，但「我們並不能認定正在傾聽留聲機的那位沉思者就是刺客：椅子上的帽子及外套──如果那些都是他的──都像是典型的偵探制服。我們也不能認定那兩位戴著黑色圓頂禮帽的男人便一定是無辜之人：棍子可能是用來殺死那位女人的，另一位所持的網則讓人聯想到是用來綑綁那位裸女。馬格利特對偵探故事的處理採取了反諷的形式：他的謎團永遠規避別人的解答；偵探小說那種令人著迷的不確定感頗有『餘音繞樑、三日不絕』的味道。」（《大英視覺藝術百科全書》第五卷 117）

　　但馬格利特又提出「一幅畫並不代表它所表現的意思」的論點，即「你所看到的並不是你所看到的」，讓我們馬上懷疑自己的視覺印象，自己的判斷，甚至懷疑自我……一下子墜入不安心、不自信的恐懼深淵裡！

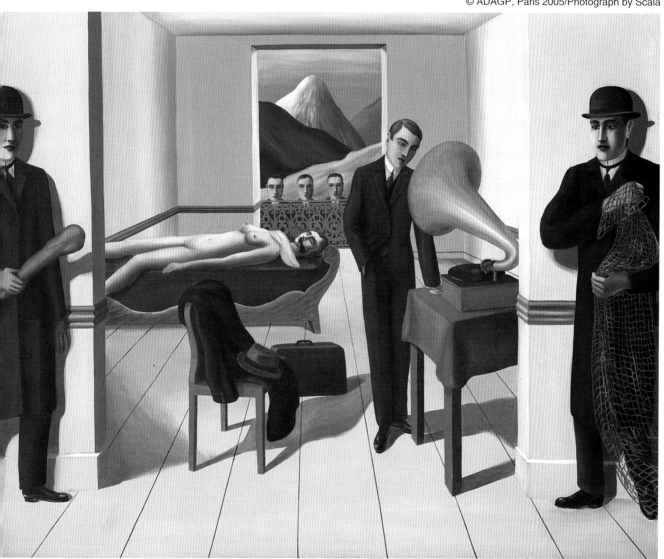

圖 4-4　馬格利特，刺客的威脅，1926，油彩、畫布，150.4×195.2 cm，美國紐約現代美術館藏。

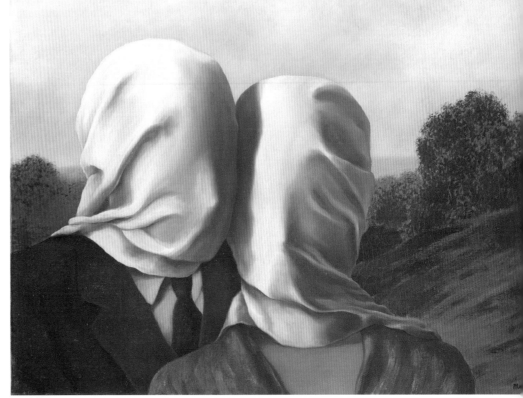

圖 4-5 馬格利特，相愛的人，1928，油彩、畫布，54×73 cm，澳洲坎培拉國家畫廊藏。

所以馬格利特的畫總呈現「謎中謎」的意境。

　　馬格利特的母親在他十四歲時，自殺而死，因她著衣溺水，因此屍體是衣服反掀蓋頭，此為馬格利特永難忘懷的恐怖事件，也是始終如影隨形跟著他的最可怕夢魘！難怪在他畫作中常見衣服蓋頭的人物，如他1928 年畫的【相愛的人】（圖 4-5）。一對蒙著臉的男女正相互依偎，因為被衣服蒙著，顯得非常詭謫，一方面象徵人與人間的窘迫與疏離感，彼此既不親近也不了解，但另一方面似乎又是對狹隘兩人世界令人窒息

的比喻，馬格利特再度表達他「似是而非」的觀點，再度質疑膚淺表象，並顯示他對人與人間感情的不安全、不確定感。

　　北歐畫家孟克 (Edvard Munch, 1863–1944) 和高更、梵谷同屬於表現主義的先驅，因此他的作品很多是探討人的心靈。在 1893 年的作品【吶喊】（圖 4–6）裡，孟克也畫了他永遠揮之不去的夢魘，他用了很多有力的波狀線條和成對比的直形線條；從左後方延伸向前形成對角線的欄杆，把整幅畫分成兩部分，右方成波浪狀的海岸線條好似一股旋流，誘導觀眾注視著前方那因害怕而尖叫的人。孟克說明他當時的體驗：「有天晚上，我沿著街道走，精疲力竭地靠著欄干，望向海灣，太陽正漸漸下山，天空的紅霞紅得像血一樣，我突然聽到一聲劃過天際的尖叫。我把雲彩畫得像山一樣，血

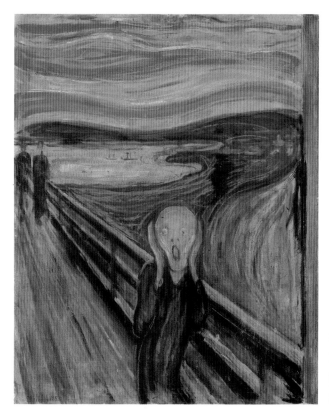

表現主義 (Expressionism)：二十世紀初葉興起於德國和奧國的藝術運動。首先表現在繪畫上，之後擴及文藝及雕刻。美術史家認為表現主義源起於後期印象派的梵谷，以表現內在強烈的主觀感受和精神狀態為訴求，在畫面上，作一種直觀甚至誇張的形式表現。孟克、史丁都是代表人物。

圖 4–6　孟克，吶喊，1893，蛋彩、木板，91×73.5 cm，挪威奧斯陸國家畫廊藏。

紅的顏色正發出使人不寒而慄的尖叫。」孟克用表現主義的手法，嘗試用激烈色彩和扭曲線條來描述心裡深沉的恐懼。

世界著名藝術史家龔伯瑞禧 (Ernst Gombrich) 分析道：

> 人們感覺此畫的背景充滿著緊張、恐怖氣氛，圖前尖叫人的臉扭曲得像個漫畫人物：那直瞪的雙眼、深陷的雙頰活像個骷髏面孔。且因為我們永遠不知道到底發生了什麼可怕的事，所以使我們更難以釋懷。
> (Gombrich 448–49)

孟克因早年母親和姊姊相繼死於肺結核，所以死亡、無常的恐懼從小就常困擾著他，他不僅產生「草木皆兵」之視幻，甚至有聽幻，如上圖【吶喊】裡日夜被幻覺折磨而尖叫的人，害怕得將耳朵搗起。孟克深刻的畫下心理疾病患者的夢魘世界。

參考資料：

陳淑鈴譯，《保羅・德爾沃——聖伊德斯堡的夢遊者》/《保羅・德爾沃——從素描到畫》。

賀蘭德、謝光進編譯，《應用心理學》，臺北：桂冠，1981。

陳慧津，〈點夢成真——訪林星嶽談超現實〉，《現代美術 31》，臺北：臺北市立美術館，1990。

馬格利特喜歡富爾烈德 (Louis Feuillade) 的五集「幻影」系列電影。見 Robert Hughes 著，張心龍譯，〈第五章　自由的門檻（中）〉，《現代美術 32》，

臺北：臺北市立美術館，1990。

《大英視覺藝術百科全書》第五卷，臺灣大英百科。

Gombrich, E. H. 著，雨云譯，《藝術的故事》，臺北：聯經，1991。

Hughes, Robert 著，張心龍譯，〈第五章　自由的門檻（上）〉，《現代美術 31》，
　　臺北：臺北市立美術館，1990。

Néret, Gilles. *Gustav Klimt*, Köln: Benedik Taschen Verlag, 1992.

Wundram, Manfred. *Die berühmtesten Gemälde der Welt*, imprimatur, 1976.

Janson, Horst W. & Dora Jane Janson, *Malerei unserer Welt*, Köln: Verlag M. Du-
　　Mont Schauberg, 1960.

Das große Lexikon der Malerei, Braunschweig: Zweiburgen Verlag, 1982.

　　每年一到鬼月，讓人隨時隨地都處於鬼影幢幢的緊張狀態，深感陰陽相隔只存於一線而已，波許 (Hieronymus Bosch, c. l450–1516) 所畫的【愚人船】（圖 5–1）就最符合這種情境。畫中有一群人正坐在一艘構造非常奇怪的船上唱歌、嬉鬧著；桌子兩旁是一位神父與一位彈琴的修女，他們忘了自己的神職身分，正和旁邊穿紅衣的人士們尋歡作樂，高聲歌唱！另一位修女也和一位穿紅衣的男士追鬧著。有一個人正想用刀將船桅上綁著的一隻烤鵝取下來，而另一位打扮成小丑的人正在一棵快承擔不了他重量的樹枝上喝酒，船旁有兩人正酒酣耳熱地裸泳。

　　打鬧的修女、紅衣男士與合唱著的神父、修女就如中世紀時所畫亞當與夏娃嚐禁果前之調情階段；同樣象徵他們淫蕩、縱慾生活的還有裝櫻桃的盤子和倒掛著的金屬酒罐；另外一項暴飲暴食的惡習則藉由取鵝、因喝醉於船邊抱樹嘔吐、拿著像船槳般那麼巨大的湯匙、船旁高舉碗請求倒酒的不同男士來影射。最後則由樹上那位醉到不行還狂飲不停的小丑來強調那些人放浪形骸的舉止。整艘船無人駕駛、漫無目的地往前行著，正是所謂的「樂極生悲」，因掛有上弦月圖案紅旗的船桅搖搖欲墜，且作為船桅的白樺樹上，死神正虎視眈眈地伺機而動。

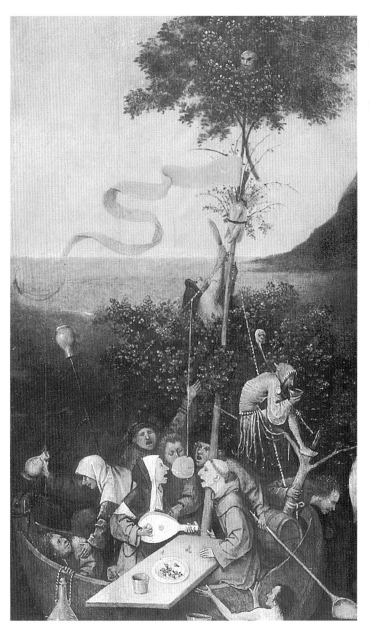

圖 5-1　波許，愚人船，1490–1500，油彩、木頭，58×32.5 cm，法國巴黎羅浮宮美術館藏。

當時的教會腐敗到教導信徒可將所有過錯，藉由向教會購買贖罪券而抵銷掉。因此波許藉此圖所繪神職人員的靡爛生活，來表達對當時宗教的不滿和質疑。且畫名「愚人船」，也是對當時人們醉生夢死生活的諷刺，波許認為愚笨和罪惡是一體的（就如上弦月圖案在當時象徵背叛神之罪人），因此愚笨的人只會漫無目標（像畫中那艘無目的地的船）地追求現世一些表面的快樂，而不知警惕人類生命的有限，做些有意義的事。

在我們幾乎忘了瘟疫、天花、霍亂、傷寒等傳染病的存在，相信醫學萬能時，SARS再度讓所有人領教微生物的可怕，此外一連串的天災、人禍更提醒了人類之有限與大自然之無窮無限。過慣了舒適、平安日子的我們，因此也較能感受德國藝術家杜勒大約在

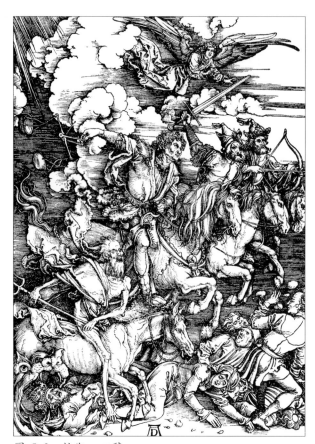

圖 5-2　杜勒，四騎士，c. 1497-98，木刻版畫，39.2×27.9 cm，美國紐約大都會美術館藏。

1497 至 1498 年間，依約翰聖經錄的故事所作一套名為【四騎士】（圖 5-2）的木刻，準確地預言將降臨在西歐的可怕場面。即由上天賦與四騎士毀滅世上的力量，根據《聖經》（〈啟示錄〉360-361）記載，右上方第一位拿著弓箭，騎著白馬的騎士代表勝利；第二位騎著紅馬，拿著大刀，他有能力使人彼此殘殺，奪去世上太平；第三位騎著黑馬，拿著天平；

第四位騎著灰馬、手上拿著叉子的為死亡，他們可藉由刀劍、饑荒、瘟疫、野獸殺害世上四分之一的人。

四騎士由右上方到左下方成一列騰空而降；中間騎士拿著天平的手往後高舉，像是拿鞭子鞭策前進一樣，所有的馬都飛快地跑著，從飛揚的雲朵、馬鬃、馬尾、馬蹄及衣服可知其速度之神速。他們所過之處，都是被壓壞的屍首，有男有女，也有戴皇冠的國王。左下角的龍口為地獄之門，上方為一線光芒。在那混亂的時代，人們都還保有中世紀強烈的宗教信仰，緊張地等待世界末日的來臨，因此這件作品曾造成當時很大的震撼。杜勒在此將木刻畫的特色，即線條的表現，發揮得淋漓盡致，如輪廓鮮明的跳動雲彩、四騎士的衣服、馬的鬃毛等。線條組成的陰影與空白處更產生強烈的明暗對比。

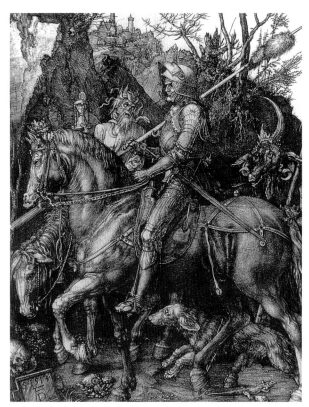

圖 5-3　杜勒，騎士、死亡與惡魔，1513-14，銅版畫，24.4 × 19.1 cm，美國紐約大都會美術館藏。

另一幅為他 1513 年完成的銅版畫【騎士、死亡與惡魔】（圖 5-3）。圖中騎士穿著盔甲，雄糾糾往前走，完全無視於右方的死亡與後方的惡魔。此騎士肯定和早期文藝復興運動的人文主義者伊拉斯瑪士 (Erasmus) 所寫的名著之一《基督武士手冊》有關，因杜勒在 1521 年聽說馬丁路德

被刺時寫道：

> 噢! 鹿特丹的伊拉斯瑪士，何時你將挺身而出呢? 聽呀! 基督的武士，
> 在基督的身旁站立起來，保護真理，取得殉道者的榮冠。

所以此畫依其意義應稱為「基督教之騎士」，為杜勒希望能有很多有志之士，參與宗教改革的工作，為基督、為真理而奮鬥，無視人生的有限與橫逆。也可視為當時因戰爭、饑餓、鼠疫所苦的人們，企圖從宗教裡得到勇氣，以對抗生活中的種種壓迫。此銅版畫比木刻【四騎士】更為細膩、柔和。

1789 年法國大革命激發大家對時事的關心和對民主政治的嚮往，所以當 1808 年法軍占領西班牙時，西班牙人期待他們帶來所需要的自由改革，但法國軍隊卻以侵略者的野蠻行為，壓制他們。當地畫家哥雅 (Francisco de Goya, 1746–1828) 就描繪那時發生的一件非常悲慘的事，畫名為【1808 年 5 月 3 日】(圖 5–4)。

5 月 2 日在馬德里，一群只拿著短劍的年輕人，攻擊了拿破崙的騎兵隊，把他們拉下馬來；但很快地這些起義者就被裝備齊全的騎兵隊制服，一天後，即 5 月 3 日，大部分的被捕者就被槍殺了! 哥雅在 1814 至 1815 年畫下這殘忍的一幕：在黑色籠罩的夜空下，像被舞臺燈光照射的這一批人，被擋在小山前，正絕望地對著正要舉槍處決他們的一排士兵，而高高的山象徵他們退無後路的情景：

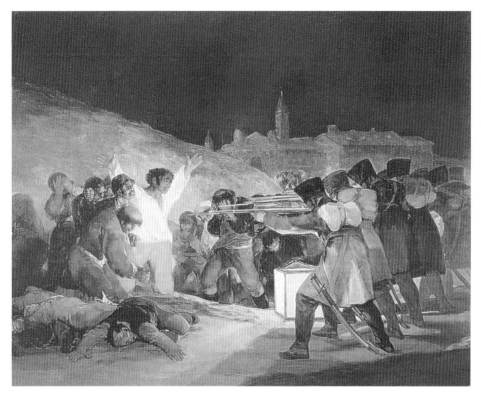

圖 5-4　哥雅，1808 年 5 月 3 日，1814-15，油彩、畫布，266 × 345 cm，西班牙馬德里普拉多美術館藏。

然而圖中那些殉難者並不是為天上王國所犧牲，而是為爭自由而死；執行死刑的人也不是魔鬼的使者，而是政治霸權的代表——這些人好像是一排沒有嘴臉的機器，對於那些犧牲者的絕望和呼救，無動於衷。(Janson 33)

哥雅不僅敘述政治霸權的殘忍，也披露那些勇敢的年輕義士，臨刑之前那種恐懼、害怕的心情。每個人面對死亡都是懦夫，就是捨身起義的烈士也不例外。

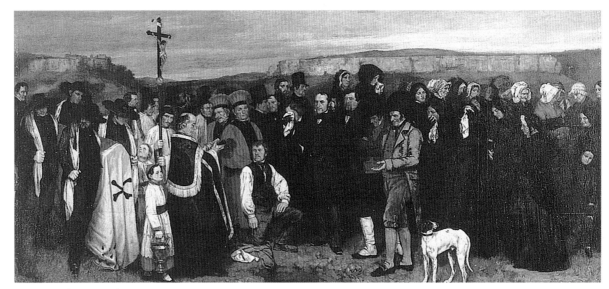

圖 5-5　庫爾貝，奧
南的葬禮，1849-50，
油彩、畫布，314×663
cm，法國巴黎奧塞美
術館藏。

　　十九世紀是個對平凡無奇之日常生活有興趣的時代，因此法國畫家
庫爾貝 (Gustave Courbet, 1819-1877) 1849 年之【奧南的葬禮】(圖 5-5)，
就是忠實描繪在法國邊境，緊臨瑞士的奧南地方，全村人去參加一位農
夫葬禮的情景。「擺脫了一切帶有階級及服從意識的繪畫結構，庫爾貝把
畫中人物直線排成一列，於是產生了一種在死亡面前人人平等的強烈感
覺」(肯尼斯・克拉克 266)，其中也有人道主義、人人平等的意思。

　　就如平常人的葬禮一樣，參加的有神職人員、男士、婦女、小孩、
狗，總共有四十多個人，每個人的姿勢和表情都不同。十八、十九世紀
的寫實趨向，到庫爾貝更是達到最高點，「他排除一切藝術的理想化……；
主張唯有寫實主義才是真正的民主，宣言工農乃為藝術家最高貴的題

材。」（《西洋美術辭典》202）

　　「他認為畫家的工作是要把他所看到事物，毫不歪曲地、忠實地記錄下來。只有描寫每日生活的真實片段內容的，才是寫實主義的極致。」（李長俊　101）也因庫爾貝的畫作將乏善可陳的人間煙火，而且是最受卑視的工農階級生活，毫不加以包裝、美化的再現，因此被批評為「太俗氣，缺乏精神內涵。」(Janson 51)

　　這幅畫的重要意義，在於我們每個人常要從別人的死亡，才漸漸意識到自己有一天也會死的事實。尤其是步入中年後，參加的葬禮不僅是老一輩的，同輩的也越來越多。雖然這種意識是模糊、半信半疑的，但也逼使我們去面對死亡，去思考死亡。最恐怖的是，沒人知道自己何時死？如何死？如十九世紀象徵主義的早期人物波克林 (Arnold Böcklin, 1827–1901)，於 1872 年，在他五十五歲時完成一幅【我與死神】（圖5–6）的自畫像，想像臨終的情況。

　　畫家中斷在畫架前的工作，因他察覺到從另一個世界傳來的信息。他有點悲哀但並不特別驚慌失措，並信任著那骷髏的指示。骷髏的手放在波克林肩上，並低喃地對他說：「這是不容更改的，你的時刻到了！」骷髏所拉奏的提琴上，只剩下一根弦。象徵生命已近尾聲，琴斷音歇時，也是生命終止的時刻。中年的波克林已意識到自己矢志的繪畫工作並不是永遠的，隨時隨地都有可能因死亡而中斷。而這也砥礪藝術家要珍惜寶貴的時光，以有限的生命追求永恆的藝術。波克林那勇敢面對死亡的臉，也令我們久久難忘。

象徵主義(Symbolism)：又稱先知派或那比派(Les Nabis)，是十九世紀末興起於法國的一種藝術運動。反對科學的、技巧的、理智的寫實主義，而主張以主觀、感情的表現，著重內在心靈世界的活動。他們奉高更為先驅者，也推崇魯東的神祕風格。作品具神祕、象徵、裝飾的傾向。波納爾是代表性畫家。

面對死亡

圖 5-6 波克林，我
與死神，1872，油彩、
畫布，75×61 cm，德
國柏林國家畫廊藏。

參考資料：

《西洋美術辭典》，臺北：雄獅圖書，1982。

《啟示錄》，於《新舊約全書》，聖經公會，1987。

李長俊，《西洋美術史綱要》，臺北：雄獅美術，1980。

肯尼斯·克拉克著，顏元叔譯，《開天闢地》，臺北：中國電視公司週刊社，
　　1977。

馮作民著，何恭上主編，《西洋繪畫史》，臺北：藝術圖書，1976。

Janson, H. W. 著，曾埼、王寶連譯，《現代藝術》（第四冊），於《西洋藝術史》
　　（四冊），臺北：幼獅，1980。

Bosing, Walter. *Hieronymus Bosch*, Benedikt Taschen Verlag GmbH, 1994.

Das große Lexikon der Malerei, Zweibungen Verlag GmbH, 1982.

Kindlers Malerei Lexikon, Köln: Band II, Lingen Verlag.

Wölfflin, Heinrich. *Die Kunst Albrecht Dürer*, München, 1963.

Wundram, Manfred. *Die berühmtesten Gemälde der Welt*, imprimatur, 1976.

06 萬事萬物終將成空

　　相信大家都有同樣的經驗,即前一日還豐富多汁、鮮美欲滴的水果,今日就已發霉、生菌,讓人吃驚、懊惱又惋惜;但當你每次在水果攤前看到琳琅滿目的水果時,馬上又受其色、香、味吸引,趕緊去採購,壓根兒忘了它們隨著一分一秒過去,不知何時就會發黑、腐爛、出水、發出惡臭,到最後只招惹一群蒼蠅眷顧而已。

　　十六世紀的人可比我們敏銳,他們從每日生活中習以為常、毫不被注意的這些物品中悟出世上萬物生命自有定數的道理,因此常將死去的家禽、生氣盎然的蔬菜、水果畫成所謂的靜物畫,用來比喻塵世的所有一切都是暫時的。如西班牙十七世紀畫家蘇魯巴蘭 (Francisco de Zurbarán, 1598–1664) 在 1633 年所畫的【靜物畫——檸檬、橘子和茶】(圖 6-1) 裡,一張光潔的桌上擺著裝有檸檬的錫盤,連著花和葉子的橘子放在藤籃裡,另外有一個裝著飲料的白色瓷杯放在銀盤上,旁邊有一朵盛開的粉紅色玫瑰花。

　　這些生意盎然的水果、花、飲料,並不是永遠那麼新鮮、美味,下一刻這些東西都有可能凋零、腐壞;檸檬、橘子在荷蘭的靜物畫中有繁殖、富有的意思,相同於我們認為橘就是「吉」,有大吉大利的意思,但

圖 6-1　蘇魯巴蘭，靜物畫——檸檬、橘子和茶，1633，油彩、畫布，60×107 cm，美國加州巴莎迪那諾頓西蒙美術館藏。

Photograph by Scala

在此可能因其酸味而有吃苦的內涵，希望人能生活得儉約、節制，進而達到苦思、冥想的宗教境界。且這些靜物的排列方式，不像是專為美感而安排，反而像是作為祭壇的貢品，就如我們敬神或祭拜祖先準備的牲禮一樣，或許這些物品的主人，已不在這個世界上了！

　　而以怪異聞名的米蘭十六世紀畫家阿爾欽博第(Giuseppe

0
6
萬事萬物終將成空

圖 6-2 阿爾欽博第，威爾圖姆奴，魯多夫二世畫像，c. 1590，油彩、木板，70.5×57.5 cm，瑞典斯德哥爾摩 Skokloster 宮殿藏。

Arcimboldo, 1527–1593) 於遷徙到布拉格擔任二十六年哈布斯堡宮廷畫家時，乾脆在【威爾圖姆奴，魯多夫二世畫像】（圖 6-2）中，將魯多夫二世畫成由令人嘆為觀止、各色各樣的蔬菜、水果與花組成的作品：頭上似戴著飾物，有不同顏色的葡萄、綠橄欖、石榴、紫梅、紅櫻桃、綠櫻桃、玉米，眉毛是麥穗，上眼皮為綠豆仁，下眼皮是小蕃茄，臉頰是紅咚咚的蘋果，鼻子是洋梨，脖子和肩膀為蒜、洋蔥、瓜、西洋芹、蘿蔔等，再下面正中央為一個大南瓜，兩旁是青色蔬菜，中間裝飾著各式各樣的紅康乃馨、大理花、香水百合……等。

因威爾圖姆奴據說為古羅馬在豐收時節祭拜的收穫神，所以將魯多夫二世神明化，希望他帶給百姓風調雨順、豐衣足食的

岔路與轉角

生活，並進一步引申不僅萬物壽元自有定數，萬物之靈的人是如此，擁有掌管人民權的皇帝也都只有有限的生命。

二十世紀超現實主義藝術家達利 (Salvador Dalí, 1904–1989) 於【追憶往事的少女胸像】（圖6-3）的瓷器作品中，也有類似的表現手法。少女頭上頂著一塊像犀牛角般之法國大麵包，脖子像圍圍巾似地掛著兩串玉米棒，明喻正值青春年華的她「秀色可餐」，但時光不待人，下一刻等她變乾、變醜、變黑後，任由額頭上成堆的螞蟻分屍、嚙食，最後更被吞沒於塵土中……。就如杜秋娘之〈金縷衣〉一詩所言：「勸君莫惜金縷衣，勸君惜取少年時。花開堪折直須折，莫待無花空折枝」。達利認為：「美色可享用或無法享用」，因他從小就把眼見的所有物體都看成糖果，所以他將藝術作品引申為美色，表示觀者對藝術作品之喜好完全是主觀的，不是欣賞就是不欣賞，完全是二選一的選擇題，他甚至自豪地說他沒有一件作品是不能「吃」的！

當然達利不會辜負他是性學大師佛洛依德信徒的美名，藉由站在法國大麵包上，墨水瓶旁所複製米勒 (Jean-François Millet, 1814–1875) 有名作品【晚禱】（圖6-4）裡本是表現虔誠的動作，即農婦的垂頭默拜和農夫用帽子遮掩下腹祈禱之姿勢，來影射少女的性壓抑。佛洛依德認為人的心理可分為三個層次，一為本能衝動的「本我」，二為區分人我的「自我」，三為道德自律的「超我」，當本我的欲望受制於超我的壓抑時，自我的平衡便受到破壞而產生沮喪、挫折與痛苦等精神功能失調現象，嚴重時甚至影響生理機能的正常運作，對身心造成極大傷害。且佛洛依德

06 萬事萬物終將成空

圖 6-3 達利，追憶往事的少女胸像，1933（部分於1970重製），瓷器、玉米棒、麵包和墨水瓶，73.7×69.2×32.1 cm，美國紐約現代美術館藏。

更言人類的本能範疇裡以性的需要最為強烈，但卻最容易受到道德、社會制度等之牽制，因此這些挫敗、壓抑轉而向夢境尋求平衡，而夢境就是超現實主義藝術家喜歡的題材，所以達利於這件作品中用食物、性壓抑表

明「食色性也」，可惜有情眾生，雖煩惱無邊，但美色、情慾等塵世萬事萬物都將轉眼成空，類似《紅樓夢》第一一六回中「喜笑悲哀都是假，貪求思慕總因癡」與《金瓶梅》、《肉蒲團》的「色空」意境，人身不過是個皮囊、是個幻境。

　　而此「空」的境界，被十九世紀印象派畫家莫內 (Claude Monet, 1840–1926) 用光來比喻。莫內一生都在探討與實驗印象派之畫法，畫作就是他的人生記錄，很多印象派的畫法和理論也都由他開創。莫內為了追求陽光所造成千變萬化的效果，足跡不僅遍布法國境內，甚至遠赴挪威、威尼斯、倫敦。莫內年少時，就成為哈佛港有名的諷刺肖像畫畫家，十九歲時雖然哈佛市政府拒絕他到巴黎研究繪畫的獎學金申請，但莫內靠著賣諷刺肖像畫所存的錢和家人的幫忙在巴黎進修一年。接著他到北非阿

06 萬事萬物終將成空

73

爾及利亞服兵役，過了兩年，因不能適應當地的氣候而生重病，獲准回國治療，莫內的父親為免他受苦，更花錢雇人替莫內服完剩餘的五年兵役，由此可知莫內當時可真是天之驕子。

但他於 1865 年二十五歲認識卡蜜兒 (Camille Doncieux) 後，可能不被贊同而失去家庭的資助，此後經濟上就非常不如意，常常要躲債，向朋友求援，1868 年卡蜜兒生下長子傑昂 (Jean) 後，他們更為捉襟見肘。據說 1868 年莫內可能因受不了經濟壓力曾自殺過，但情形依然沒有好轉，他的作品還是常被「沙龍」拒絕。因為付不起租金，莫內常常將畫留在房東那裡抵押，等到他籌好錢要贖回畫作時，畫作都已經發霉、壞掉，這段期間就必須倚靠一些收藏家或畫家朋友的接濟。

到傑昂三歲，莫內才和卡蜜兒正式結婚，結婚之後，經濟狀況也不見好轉。1876 年莫內替收藏家恩斯特‧赫雪德 (Ernst Hoschedé) 於蒙潔虹 (Montgeron) 的露丹布格 (Rottembourg) 古堡會客室畫四幅畫，1878 年次子米歇爾 (Michel) 出生，同年夏天赫雪德破產，逃離法國，莫內和卡蜜兒在困窘的狀況下收留赫雪德的太太愛麗絲 (Alice) 和他們的六位子女，即莫內要負擔連他自己在內三個大人，八個小孩的生計。

隔年，陪莫內度過辛苦前半生的第一任妻子卡蜜兒病危彌留時，莫內看到卡蜜兒臉上由黃轉白，再轉成藍，後逐漸沉入灰暗中，他拿起畫筆迅速抓住這快消失的色彩和光，即【卡蜜兒之死】（圖 6-5）。他的筆法，就是印象派為捕捉這稍縱即逝的一剎那所用的塗鴉手法，把顏色用快速的線條塗在畫布上，我們看到金黃色的光已快被灰藍與黑所蓋滿。

圖 6-5 莫內，卡蜜兒之死，1879，油彩、畫布，90×68 cm，法國巴黎奧塞美術館藏。

莫內發現人不過「只是一個物體，和一切物體一樣，被光照耀，又被光遺棄。」此時卡蜜兒的靈魂已離開軀體，所剩下的只是個暗色的皮囊而已！充滿了佛家「無常」與「空」的想法。但莫內對自己在這天人永隔的時刻，還能冷靜作畫而愧咎不已，他到當鋪贖回卡蜜兒為度過難關所典當的一條作為結婚信物的項鍊，把它放在卡蜜兒的身旁，一起埋葬。

另一位德國畫家小霍爾班 (Hans Holbein, l497–1543) 為有名的寫實肖像畫畫家，特別擅長於心理刻劃，他在 1533 年所畫的【使節】（圖 6–6)，也暗示著世人汲汲營營追求的名利，生不帶來，死不帶去，終究成空。右邊的使節名為 Georges de Selve，他曾於 1533 年 4 月去拜訪他出使倫敦的朋友，即左邊的 Jean de Dintervlle，此圖即為當時所畫。小霍爾班以寫實的手法來描述室內的一切陳設與物品，舉凡窗簾、地毯、桌巾、幾何、天文器具等都是那麼栩栩如生。從兩位使節的衣著和其身旁的物品可知他們是多麼尊貴、博學，表情是多麼自信、驕傲；但他們兩人之間那斷弦的曼陀林，與前方那成斜扁狀的骷髏頭，暗示著他們所擁有的一切只是過眼雲煙，無論讀多少書、作多少研究、多見多識廣、多恃才傲物之兩位使節，也無法倖免於死亡，且只有死亡才是永恆的。

在西方，從中世紀晚期開始，在繪畫裡常有所謂的「死亡之舞」(Totentanz)，象徵死亡的骷髏，帶領眾人走向墳墓的舞蹈，因是一種輪舞，比喻人類不分年齡、不分地位，在一定時刻都要死亡的事實。在這幅畫中是用骷髏頭來代表死亡，且被拉長、扭曲、壓扁，猶如哈哈鏡所照出來的形象，觀者要走到畫的下端，或是由左下方對角線往上看，才能看

圖 6-6 小霍爾班，使節，1533，油彩、木板，207 × 209.5 cm，英國倫敦國家畫廊藏。

出它。而此拉長、扭曲、壓扁的骷髏頭則有矯飾主義或稱為樣式主義、形式主義的特點。小霍爾班在此以一種非常含蓄、抽象的方式表現死亡。

參考資料：

楊文敏，〈藝術家筆下的生與死〉，《現代美術 59》，臺北：臺北市立美術館。

矯飾主義（Mannerism）：也可稱為風格主義或體裁主義。廣義的矯飾主義，是泛指所有強調奇巧風格而輕忽內容的藝術作風及作品。狹義的矯飾主義，則專指 1530 至 1600 年間，歐洲在文藝復興與巴洛克之間，受米開朗基羅影響，所創作出來的一批頭小、身長，具動感與不安，甚至反宗教改革特色的作品，以葛利柯等人為代表。

06 萬事萬物終將成空

07 生死輪迴

　　生死為人生的重要課題，因此常成為藝術家創作的題材，尤其死亡，是每個人最想逃避但卻又被迫面對的問題，它似乎是人類最難了透、徹悟與解脫的，也是文學與藝術的基本題材，更為不忌諱此題目的西方人在藝術上所常表現的。

　　古埃及人是最樂觀的，相信人類的靈魂不變，一生都在為死亡做準備，他們最重要的信仰為來世觀：傳說奧西烈斯 (Osiris) 法老王，因受人民愛戴，遭其弟塞特 (Seth) 忌妒，不但將他殺害，並將他的身體支解，丟入尼羅河裡。他妻子也是他妹妹伊西斯 (Isisi) 耐心地收齊所有屍骨，用自己的翅膀來搧乾。怕骨頭散開，還用布條將它們連接，並吹入生命氣息讓他復活。

　　這是古埃及人製造木乃伊的由來，他們相信人死後，只要把屍體製成木乃伊，就能像奧西烈斯一樣復活。製作木乃伊，是從鼻孔把腦子取出，再掏出其他器官。拿出器官具有防腐作用，用布包起來是為了將水分滲掉。且埃及人認為保全肉體還不夠，如能同時保留相貌的話，更能加倍保證他能永遠活著，因此遺留至今，由堅固之花崗岩、玄武岩、閃長岩、斑岩等尖硬石頭所製成的雕像，都是為了使靈魂經由此形象而繼

續生存，如收藏在開羅埃及博物館，名為【宮廷侏儒及其妻子】（圖7-1）的石灰石雕像。

宮廷侏儒西納伯曾當過宮廷紡織廠廠長，也擁有很多頭銜，他應是當時殘而不廢、奮發向上的好榜樣，身體缺陷雖被誠實雕出，但並不過分強調細節如畸形的雙腳。他妻子親密地挽著他，西納伯下方站著的是和他同呈咖啡膚色的兒子，旁

圖7-1　宮廷侏儒及其妻子，約西元前2350年，石灰石，高33公分，開羅埃及博物館藏。

邊為他膚色較白的女兒，全家人快樂地齊聚一堂，讓人深刻感受此一幸福家庭極盼能永世在一起的心願。

古埃及人在世時最重視的事，也表現於墓中壁畫，如【克奈霍提 (Chnemhotep) 墓中壁畫】（圖7-2），圖中的象形文字告訴我們這個叫克奈霍提的高官一生所得的重要頭銜和榮譽。圖左描述他帶著妻子雪蒂 (Cheti)、妾雅德 (Jat) 和一個兒子，一道在捕捉野禽的情景。克奈霍提右

07
生死輪迴

岔路與轉角

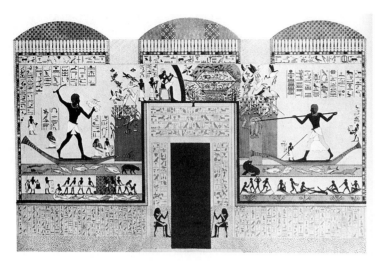

圖 7-2　克奈霍提墓
中壁畫，埃及高官貴
人墓中的壁畫，約西
元前 1900 年。

手拿著堅木武器，左手拿著已捕
捉到的野禽。兒子的形象雖占壁
畫很小的部分，但他可是擔任邊
疆指揮官的要職。克奈霍提下方
的漁民收穫豐富。

　　接著克奈霍提再次出現於
門上方，也就是圖中的地方。他
藏匿在蘆葦簾幕後，手上握著控
制開網或關網的繩子。等很多鳥
進網，他就關上網。古埃及人非
常聰明，不僅已會使用器具，還有很多以逸待勞的方法。網的下方是一
棵阿拉伯橡膠樹，樹上棲息各式各樣鳥類。古埃及人畫每隻動物都非常
仔細，並力求精確，因此今日的鳥類專家都能辨認出每隻鳥的種類。克
奈霍提背後是他大兒子那克特 (Nacht) 與兼管營造墳墓的寶藏監督官。

　　最後克奈霍提出現於圖右，他正在叉魚，圖中的象形文字寫道：「獨
木舟划過紙草河床，划過野禽棲身的水塘，划過沼澤與溪流，他用雙叉
矛刺殺了三十條魚；獵河馬之日多麼快活呀!」(Gombrich 36) 他下方同樣
是漁民捕魚，但有個漁民不幸溺水，其他同伴正試圖救他起來。可見得
就是離我們那麼遠的時代，當人類生命同樣受到大自然的威脅，人們也
已懂得「生命之悲愴，生死的事物觸動了他們的心靈」。(肯尼斯・克拉
克 17) 繞門的文字記載祈神祝福和祭拜死者的日子，類似我們在祖先生

日、忌日時之祭拜習俗。

　　由此墓中壁畫可知古埃及人當時主要過著打獵與畜牧的生活，正努力馴化很多種類的動物和鳥，因此「擅長抓魚，富擁野禽，喜愛狩獵女神」的克奈霍提正是那時代的英雄人物。克奈霍提希望復活時，也能過著他在世時最輝煌的歲月。(Gombrich 36) 古埃及人相信人死後會復活，然後能繼續再過生前熟悉的日子。這種死亡觀讓人坦然接受死亡，不再畏懼它。且即使本人歿世時已極衰老，但其雕像、浮雕或墓穴壁畫裡的相貌卻較為年輕，也類似我們當遺像的照片總是比較年輕，符合人性怕老的心態。

　　克奈霍提的畫像也符合古埃及人的傳統畫法，即所有事物都要顯示最能表現其特色的一面：如「頭部」最清楚的是他的側面；另一方面當我們想到「眼睛」時，腦中浮現的是正面的眼睛，因此側面的臉，眼睛卻被畫成正面的。上半身、肩膀、胸部由正面來看最清楚，如此人們才看得到手臂和身體是如何連接；但正在擺動的手和腿卻又從側面看，較容易辨識。這也是畫中的古埃及人，總是顯得那麼沒有立體感和歪歪斜斜的原因。

　　且物質條件富裕、生活講究的古埃及人也不願在死後放棄生前娛樂，常在墓穴壁畫裡繪有宴客場景，如【內巴門 (Nebamun) 墓穴的宴會景之一】（圖 7–3）。埃及壁畫常分成二或三層，但順序並無先後差異，表現不同時間但有因果關聯的情景或如此圖同時間發生的情景。

　　在炎炎夏日，兩層的賓客都坐在裝滿食物和飲料的桌前，在上層我

07
生死輪迴

圖 7-3　內巴門墓穴的宴會景之一，約西元前 1400 年，新王國時期，英國倫敦大英博物館藏。

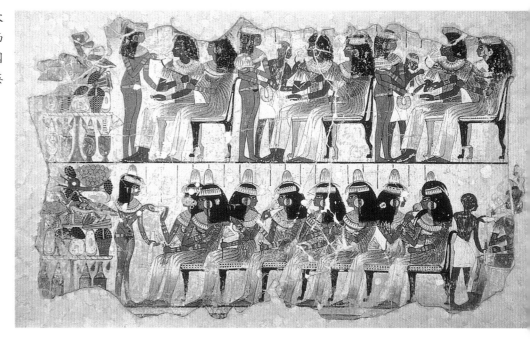

們看到一排穿著透明衣服之男女賓客，正拿著像花似的肉卷和酒。當時他們已有和我們相似的物質條件，有烤乳鴨、茴香尼羅河紅魚、洋蔥煨鹽豆、椰棗、石榴、麵包、啤酒、牛奶……令人食指大動的美食。（胡引玉）

　　穿著極少衣服的女僕和光頭的男僕穿梭服務在賓客間，女僕幾乎一絲不掛，只在下體繫上一條珍珠串成的帶子，其限制級的服飾，堪稱美國兔女郎的鼻祖。古埃及人無論服飾、髮型、化妝術……都已非常進步，他們戴假髮、染髮、穿耳洞、戴耳環。新王國時代有名的法老王阿卡那

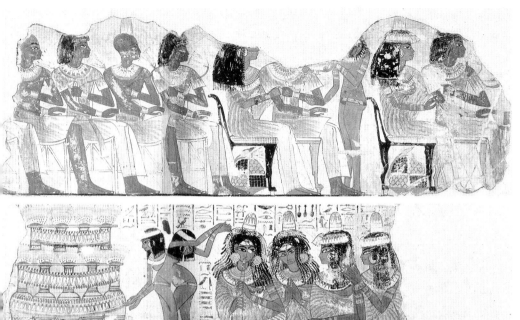

圖 7-4　內巴門宴會場景之二，約西元前1400 年，新王國時期，英國倫敦大英博物館藏。

頓，不僅為人類史上第一位提倡一神教的君主，同時他也推翻古埃及的多神教，獨尊太陽神。他的皇后，是當代被稱為「美人已然來臨」的納芙蒂蒂，她是當時時尚的代表，有雙耳洞，甚至擁有努比亞風格的假髮，還務實地光著頭好能戴高聳的王冠……

在【內巴門宴會場景之二】（圖 7-4）裡，也同樣是宴客圖，上層還是一排賓客，比較特別的是下層吹奏樂器的四位女樂伎與兩位女舞伎，

女樂伎們優雅地坐在地板上，腳底朝向觀畫者，從她們傾斜的頭部、搖晃的髮辮，讓我們感到音樂的輕快節奏；而一旁兩位年輕的舞伎，正隨著音樂而翩翩起舞。

此兩幅宴客壁畫保持埃及人畫側面像時，都將眼睛畫成正面，而上半身畫成稍傾斜之正面像之傳統，唯有兩位地位較低的舞者的上半身，是以正確的側面像畫出，完全不怕將手臂等縮小或省略，而在復活時有缺陷的忌諱。

此兩幅宴客壁畫也符合記載所言「受邀賓客如果是夫婦，便同坐一側，未婚男、女面對面坐，給他們機會交換眼神、微笑示意，或許還可以藉此挑到合意的對象。」（胡引玉）

所有男女賓客髮上都戴上錐形發出香味之油膏，香油膏將在宴會時，隨著人體溫度的升高而溶化，並掉入頭髮和身體，發出清涼芳香的香味。古埃及人為最早使用香水和香油的民族，像埃及豔后克麗佩脫拉常用的香水據說就有十五種。她喜歡用貴重香料來薰身體，用麝香塗腋下和下身，增加性魅力，甚至連她的船帆都要用香水浸過。（王嘉源）

另外遠在西元前 3500 年至 3200 年，即古王國建立前，畫在埃及尼羅河旁的廟或墳墓的牆壁上，就有關於運送屍體與打鬥的描述【人、船、動物】（圖 7-5）：三條白色的弓形線條代表木筏，在此為運送屍體的交通工具；黑色的婦人像位於較高的位置上，雙手向兩旁平舉；右下角有兩組人正在打鬥著，有一組白色的人種正將他對手的黑色人種打倒。由此我們可知當時住在尼羅河旁的不同種族，就如同今日存在的種族問題

圖 7-5 人、船、動物，王朝以前墳墓中的壁畫，約西元前 3500-3200 年，埃及 Hierakonpolis 藏。

一樣，彼此不相容而時時發生衝突。這幅畫是將發生在不同時間的相關事件，畫在同一張畫裡：先有打鬥，結果黑色人種有人戰死，再來是黑色人種婦女在運送屍體的船上哀悼死者。其實新王國無論浮雕或墓穴壁畫裡，常見葬禮中悲悼的少女隊，她們穿著同款同色的服裝，作同樣的動作。傳說當時的葬禮非常有規模與制度化，也許她們就類似我們的「代哭隊」或「孝女白琴」。

就連世界七大奇觀之一——吉沙 (Gisa) 高大、雄偉的三大金字塔（圖 7-6）也是和死亡有關，即借助太陽光芒，好讓法老王升天，且三角形的金字塔象徵著長生不老。為安置法老王屍體而建造的金字塔，都建於尼羅河的西岸，太陽下沉的地方，象徵人類生命的終結，但每天太陽一定又從東方升起，又生生不息。

有死就有生，人們太在乎死亡，反而忽視了同等重要的誕生，還好

圖 7-6 吉沙金字塔，古王國時期。

於西元前二萬七千年至二萬三千年，所謂的舊石器時代就有對誕生的崇拜。那時人們最大的煩惱只是是否有足夠的東西吃，他們既不懂畜養動物，也不知從事農業，只能靠狩獵來維持生命，像鳥、魚等小動物是較好捕捉的，但這些都不夠吃。因此必須努力去捕捉一些大型的動物，且這些大型動物如野牛、鹿的毛皮、脂肪也可分別用來防寒與照明。而獵取行動的成功與否，視婦女的生育多寡而定，所以當時的人崇拜所謂「石頭的維納斯」。（嘉門安雄編，呂清夫譯 5）但這些雕像既不年輕也不漂亮，且造形大多非常肥胖，卻不是懷孕的樣子，不像我們印象裡的維納斯。像在奧地利發現的【威爾多夫的維納斯】（圖 7-7），整個雕像顯得很圓，主要是誇張地突顯女性的生理特徵，如胸部、腹部與陰部三角形，強調女性的生殖與繁殖能力，而雙手、足及臉部特徵則被省略，所以應為祈求多子多孫的意思。（《大英視覺藝術百科全書》第一卷 18-23）

另一件具有同樣意義的作品，是在拉絲樸古 (Lespugue) 出土的維納斯（圖 7-8），已有立體派藝術扭曲、變形的表現方式，例如：由三角形組成的胸部呈現下垂的樣態，背面的臀部不但特別誇張，且大腿用直線線條表現。由其所強調的部位可知，「古人對婦女神祕的生育能力，深具崇拜畏懼之心，他們認為地球的生產力和女人的生殖力為同一件事，且深信這種能力具有宗教的意義。而這種認同，使他們開始崇拜偉大的母親，而這些祭拜的儀式，至今仍在世界很多角落舉行。」而這種對生的崇拜，也潛伏人對死亡的恐懼，並表達對生死交替輪迴之崇敬。

立體派 (Cubism)：立體派的確立，一般是以畢卡索完成【阿維儂的姑娘們】的 1907 年起算，但其思想則可推溯到之前的塞尚。他們打破文藝復興以來「單點透視」和「色彩漸層」的作法，重新肯定畫面平面性的事實，並將物象加以單純化且多面向的表現，猶如小立方體，因此才稱作 cubism，是現代藝術的重要開端。繪畫從此由視覺感官的層面，進入理智認知的層面，一般觀眾也開始「看不懂」藝術。

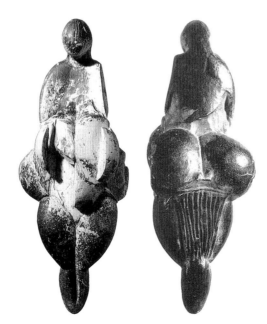

圖 7-7　威爾多夫的維納斯。　　圖 7-8　拉絲樸古出土的維納斯。

07 生死輪迴

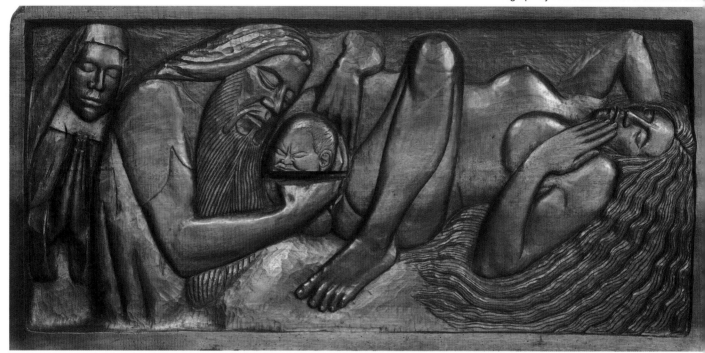

圖 7-9　拉孔貝，誕生，1894–96，木頭、浮雕，68.5×142×6 cm，法國巴黎奧塞美術館藏。

　　接著我們看的是較怵目驚心的畫面，即由那比派的拉孔貝 (Georges Lacombe, 1868–1916) 1892 年為他的床所刻的浮雕（圖 7-9）。此浮雕描述小孩誕生的一剎那，屬於 1900 年左右常見較不傳統、較特別的雕刻題目。畫中母親全神貫注地努力用力著，而小嬰孩蹙眉抿嘴由一位像耶穌的人物，將他的頭接出來。似耶穌人物的身後有一位修女正作合掌祈禱狀。母親浪漫、裝飾性的波浪長髮，有著青春派特徵的長條植物狀；強壯健康的母體，也有高更所畫大溪地女人的影子。所有的人都在誕生的

這一刻閉眼冥思，不但強烈地表達其感性，也表達其宗教性。或許人活在世上，並不如意，是苦海，因此其中的小嬰孩皺著臉、準備迎接世上的所有磨難。貌似耶穌的人物為他接生，象徵人需傳承耶穌基督的犧牲精神，奉獻自己的生命來造福人群。

參考資料：

《大英視覺藝術百科全書》（十卷），臺灣大英百科。

胡引玉輯譯，〈透視法老王一天的生活〉，《中國時報》，86 年 5 月 3 日。

王嘉源，〈埃及豔后用香水浸泡她的帆〉，《中國時報》，91 年 4 月 9 日。

《再見埃及皇后納芙蒂蒂》影片，Discovery。

古文明遺跡大觀彩色影帶第 13 卷，《愛與美的女神——維納斯》，權威國際文化有限公司。

肯尼斯・克拉克著，顏元叔譯，《開天闢地》，臺北：中視週刊社，1977。

馮作民著，何恭上主編，《西洋繪畫史》，臺北：藝術圖書，1976。

嘉門安雄編，呂清夫譯，《西洋美術史》，臺北：大陸書店，1977。

Gombrich, E. H. 著，雨云譯，《藝術的故事》，臺北：聯經，1991。

Janson, H. W. 著，曾堉、王寶連譯，《西洋藝術史》（四冊），臺北：幼獅，1980。

Janson, Horst W. & Dore Jane Janson, *Malerei unserer Welt*, Köln: Verlag M. DuMont Schauberg, 1960.

Logan-Smith, Alexandrina. *Egyptian Tomb*, London: The Trustees of the British Museum, 1986.

Wichmann, Siegfried. *Jugend Stil*, München: 1972.

08　愛情密碼

　　愛情對大多數人來講是生命中最重要的課題，特別是對青少年朋友。北歐畫家孟克是表現主義的開路先鋒，而探求人的內心活動為表現主義的本質。孟克於少年懷春時，也曾被少女吸引，但在追求和相處中也產生困惑。他曾說：「女人有千變萬化的面目，因此對男人來講，女人永遠是個謎。男女互相吸引，隱藏著愛的電源，主導著電流到神經。」如【女人面具下的自畫像】（圖 8–1）中魂不守舍的他，腦裡盡是不同面貌的她，畫中那些不是很清楚的黑線就是主導受吸引的愛的電源，如同被邱比特的黃金弓金製箭頭射到，就會產生強烈的情感。

　　這種曖昧的追求階段讓人想起擅長畫女人和小女孩的印象派畫家雷諾瓦 (Pierre-Auguste Renoir, 1841–

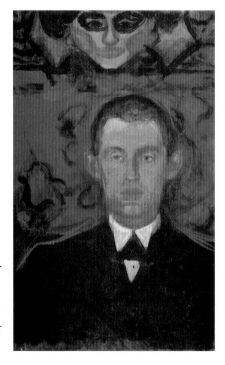

圖 8–1　孟克，女人面具下的自畫像，1891–92，油彩、畫布，69 × 43.5 cm，挪威奧斯陸孟克博物館藏。

1919) 於 1876 年所畫的【鞦韆】（圖 8-2）。少女周旋於追求的兩位男士之間，一腳踏在鞦韆上，背對著我們穿著西裝的男士正對雙頰紅潤的含羞女孩說話，女孩偏頭看另一邊，倚靠樹的男士稍有敵意地觀察著，一旁不解人事的小女孩正理所當然地當著電燈泡。樹葉間漏下的日光照到樹下人物的衣服、小路與女人和小女孩的金髮，到處閃爍著光芒，

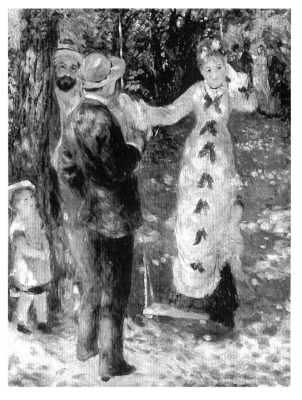

圖 8-2　雷諾瓦，鞦韆，1876，油彩、畫布，92×73 cm，法國巴黎奧塞美術館藏。

冷色的藍和暖色的黃成對比地充斥著整幅畫，如男士的西裝、女孩的蝴蝶結、女孩的衣服、男士的帽子。畫中場景是那麼令人覺得眼熟與逼真，讓人有身歷其境之感，尤其光的盪漾和青春的氣息，更讓我們久久無法忘懷。

　　沉迷於愛情的當下，不由想起如老祖母警語般的十八世紀重要洛可可 (Rococo) 畫家華鐸 (Jean-Antoine Watteau, 1684–1721) 所畫的【西特拉

洛可可 (Rococo)：十八世紀中葉歐洲盛行的美術風格。強調纖細、輕巧、華麗、繁瑣的裝飾性，喜愛 C 形、S 形，或漩渦形的曲線，以及柔美輕淡的優雅色彩，具女性唯美的傾向；是法國國王路易十五時期的代表風格。其源頭或受中國瓷器紋飾的影響，但也是對之前巴洛克風格較偏男性陽剛美學的反動。

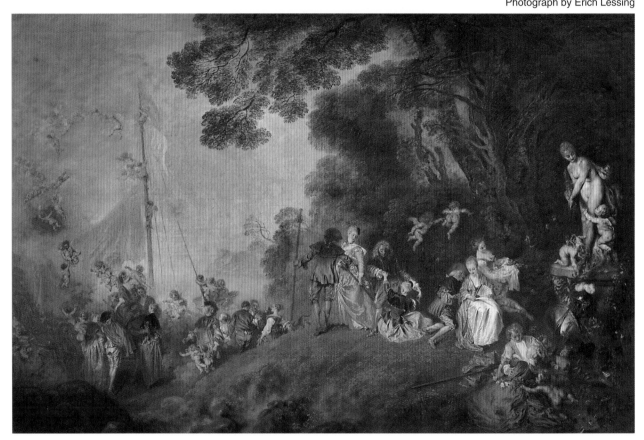

圖 8-3 華鐸，西特拉島朝聖，1718，油彩、畫布，129×194 cm，德國柏林夏洛坦堡宮殿藏。

島朝聖】（圖 8–3），【西特拉島朝聖】取自 Florence Dancourt 於 1700 年在巴黎首演的喜劇《三表姊妹》，和此畫有關的詩句如下：

> 請到西特拉島
>
> 此朝聖隊中可是包括妳們
>
> 女孩們是很難全身而退的
>
> 如妳沒男人也沒男友就要來此
>
> 沉浸於溫柔鄉裡 (Wundram88)

這也就是西特拉島又名愛之島的緣故。

整幅畫即呈現往終點──溫柔鄉前的不同階段：右邊樹蔭下由前到後之三對衣著光鮮情侶中的男士們正使盡混身解數猛獻殷勤，旁邊飄浮的小愛神也順勢推舟，稍往左穿深色上衣的女士正要被男伴拉起，旁邊被紅衣男伴攙扶往前行進的黃衣女士還頻頻回顧女伴，而後頭已完成任務的兩位小愛神正要飛離，最右邊正被小愛神催促的女雕像暗示前景高地上的男性正處於所謂的一疊階段。高地下左邊的愛侶們情投意合、旁若無人地邁步前進至低地下的水邊，準備上船或已坐在船中，船桅四周飄浮嬉戲的小愛神，預示著這些人士期待在西特拉島發生的愛的行為。在愛的基礎下發生關係雖不是罪惡的，但引起的後果有時會造成很大的傷害，不僅影響甚大並難以承擔。

華鐸常描寫人生的嚴肅面，人生的短暫，他認為愛情也是短暫的！所以他更在另一類似的畫中描繪了被拋棄的女人和小孩，藉以警告被愛

岔路與轉角

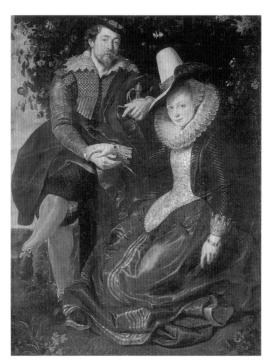

圖 8-4　魯本斯，香忍冬樹下的魯本斯和布蘭特，c. 1609，油彩、畫布，178×136.5 cm，德國慕尼黑古代美術館藏。

情沖昏頭的世間男女，不要隨便輕嚐禁果，對愛情要抱著謹慎、負責的態度。

　　循著人生的常軌，就如同魯本斯 (Peter Paul Rubens, 1577-1640) 1609 年 10 月 3 日娶安特衛普非常有名望的貴族與市祕書長布蘭特 (Jan Brant) 長女伊莎貝拉・布蘭特為妻，就在當年或不久之後他畫了【香忍冬樹下的魯本斯和布蘭特】（圖 8-4）。香忍冬樹自中世紀以來即象徵「歷久彌堅的愛情」，魯本斯坐在略高之處，而布蘭特略低，兩人的服裝不僅華麗且栩栩如生，所戴的帽子也非常別緻，上下相疊與相握的右手是早期基督教象徵訂婚或結婚的手勢。魯本斯藉此畫闡述結婚的儀式並不重要，由布蘭特堅定自信的雙眼、魯本斯那陶醉於愛情的目光，透露出無絲毫的勉強，彼此心心相印、喜相隨的意願，才是成為夫妻的必要條件。此畫見證了他與布蘭特的愛情。

　　另一方面，戀愛也有可能演變成兵戎相見的社會新聞事件，像之前提過的孟克，則是較以事業為重，理智的他認為，藝術對他而言是最重

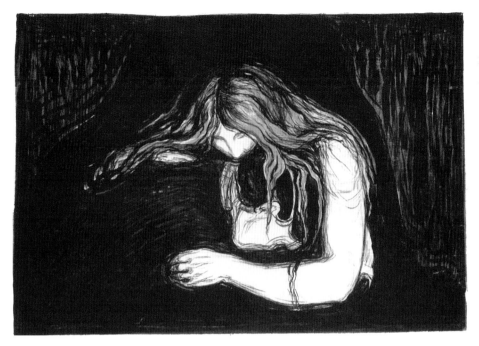

圖 8–5 孟克，吸血鬼，1895，混合版畫，36.5 × 46.7 cm，挪威奧斯陸孟克博物館藏。

要的，而女人則會妨礙他的藝術，所以孟克從年少時，就立誓不結婚，具有著名的挪威女權及婦女解放運動者易卜生 (Henrik Ibsen, 1828–1906) 及視女性為吸血鬼的北歐作家史特林堡 (August Strindberg, 1849–1912) 的觀點。

　　圖 8–5 為他 1895 年名為【吸血鬼】的混合版畫，他竟把女人畫成長髮、充滿妖氣的吸血鬼。圖中的男人為弱者，正被長髮的女人吸著血，暗指被女人迷惑的男人之悲傷宿命。孟克說：「女人的微笑，就是死神的微笑，他們都將被生命的洪流吞噬。」表示男女之間，雖然女性是剝削者，但所謂海枯石爛的愛情，英俊的男人，貌美的女人都只是暫時的，抵不過死亡的暗流。因此圖中在相擁的男女後面，還有一團象徵死亡的黑影。

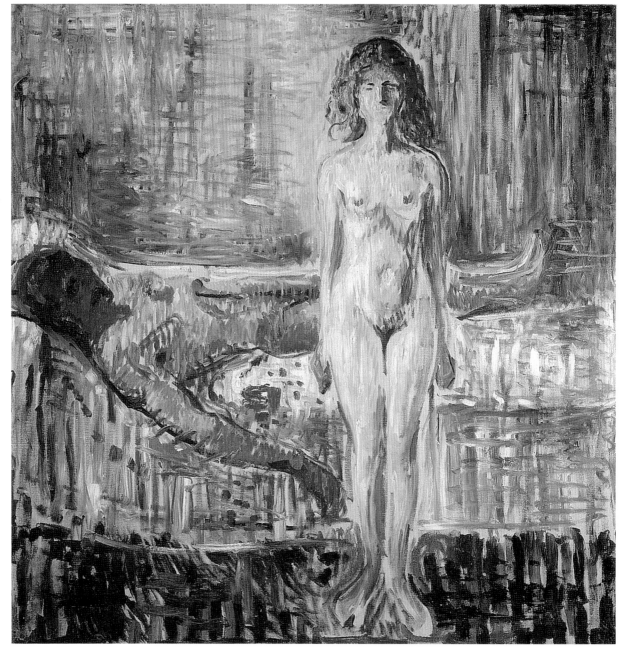

圖 8-6　孟克，馬拉之死 II，1907，油彩、畫布，153×148.5 cm，挪威奧斯陸孟克博物館藏。

此圖女人飄逸的長髮已有青春派即新藝術的特點，而詭異、神祕的氣氛也表現了象徵派的畫風。

「表現人類極端的激情本質」為表現主義的重點，就如孟克所親身經驗的，也是最激情的事。1902 年他和交往多年的女朋友，也是模特兒的拉爾莘 (Tulla Larsen) 決裂，在爭吵時，兩人竟用槍互射，孟克左手的中指和無名指受傷。他變短的中指和無名指更常引起他的自憐與悲傷，孟克在很多的作品裡，都不斷地影射這一次的事件，如 1907 年所畫的【馬拉之死 II】（圖 8-6），此圖和法國新古典主義畫家大衛 (Jacques-Louis David, 1748–1825) 1793 年所繪的【馬拉之死】（圖 8-7）同名。

但大衛的【馬拉之死】主要敘述法國十八世紀的一位出版家、醫生也是革命領袖之一馬拉，在浴缸裡被一位女訪客暗殺的情景，因馬拉患有痔瘡的毛病，當時治療的方法就是泡在溫水裡，所以他常坐在浴缸裡做事，我們看浴缸旁還有一個當桌子用的木箱，而女訪客藉口要他簽一

圖 8-7　大衛，馬拉之死，1793，油彩、畫布，165 × 128 cm，比利時布魯塞爾皇家藝術博物館藏。

新古典主義 (Neo-Classicism)：十八、十九世紀拿破崙王朝最具代表性的學院風格，講究完美、永恆、規律、理智的思考，重素描而輕色彩，在畫面上追求如雕刻般的效果；強烈排斥主觀、誇張的藝術表現方式。以拿破崙的宮廷畫家大衛及安格爾最具代表性。

08 愛情密碼

份文件，將馬拉刺死在浴缸裡。而孟克的【馬拉之死 II】主要只是比喻孟克他自己也和馬拉一樣：為女人所傷。圖中的男士正奄奄一息地躺在床上，他那流血過多的手正無力地往下垂。在畫面前方直挺挺站著的正是那位女謀殺者，她雖悲傷地閉著眼，但從她緊握的手，可知她的決心和無悔。孟克用很多直、橫線條表現了人的體積感和空間感。

　　同年的作品【邱比特與普修克】（圖 8-8）也是影射同一件事。仔細分析這幅畫，可見孟克特別把男體畫黑，突出女性的白亮，並用此黑白對比象徵兩人分置兩地的情景！就如神話裡凡間女子普修克孤零零地在太陽下站著，因身為她丈夫的愛神邱比特不想讓普修克知道他是神而敬畏他，想要追求真愛，想和她單純以平等身分互愛，所以總是在黑夜才和妻子聚首，因此邱比特在畫裡也置身於黑影下。而普修克竟誤信她二位姊姊的挑撥，認為丈夫肯定是個妖怪，不然怎都是黑夜時才來相聚，所以拿著蠟燭和利劍，準備趁丈夫熟睡時殺死他。邱比特非常憤怒於妻子對他的不信任，因此離開普修克。還好最後普修克歷經千辛萬苦，終於又挽回邱比特對她的愛，兩人再度結合。因此這幅畫也有寬恕的意思，也許孟克在此表明他已原諒了前女友。

　　其實孟克自從 1902 年左手被槍擊後，常用忙碌來逃避現實，神經時時刻刻處於緊張的狀態，因此他經常酗酒，藉酒精來麻痺自己；但喝醉酒後，又無法控制自己的情緒，常跟人爭吵。再加上變成殘廢的打擊，也使他一直鬱鬱不振，以致他在 1908 年的秋天，突然精神崩潰，而在丹麥哥本哈根的醫院住了八個月，由此可知此事對孟克的打擊多大，雖然

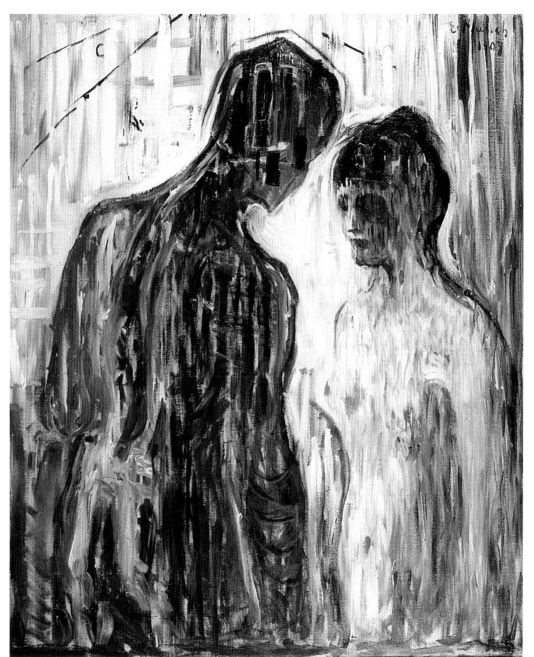

圖 8-8　孟克，邱比特與普修克，1907，油彩、畫布，119.5 × 99 cm，挪威奧斯陸孟克博物館藏。

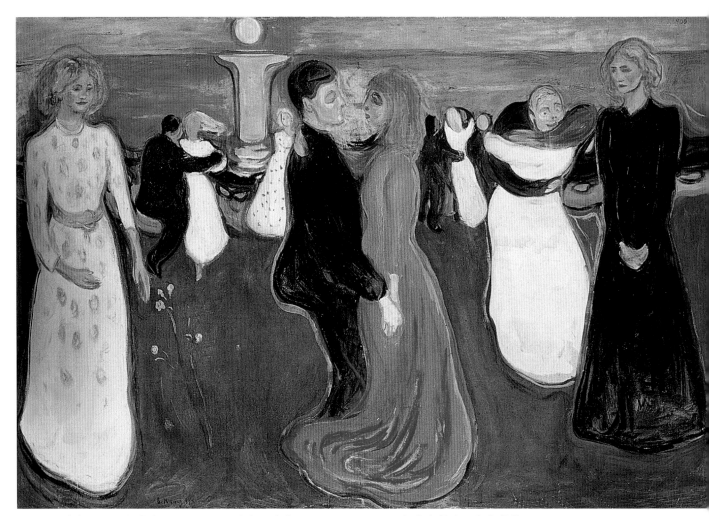

圖 8-9　孟克，人生的更遞，1899-1900，油彩、畫布，125.5 × 190.5 cm，挪威奧斯陸國家畫廊藏。

理智上他原諒了前女友，但心理和生理的傷害是永遠也無法平復的。

　　而孟克 1925 至 1929 年所畫的【人生的更遞】（圖 8-9），更闡述了他的論點。他說：「年紀大的人說得對，如果把愛情比作火焰，那麼愛情所留下的，就像火焰一樣，不過是一堆灰燼而已！」「現生命已到盡頭，死神正在等待著！世世代代都有著同樣的結局：即老的生命枯萎而新的生命誕生！」

　　圖中的最左方象徵新生命的樹，穿白色衣服的年輕女子代表童貞懷胎的瑪莉亞，瑪莉亞目視著它。再來是一對熱戀中的男女，正在慢舞著，而其他幾對男女正在狂歡跳舞盡情地享受人生！但右方著黑衣象徵死亡的老婦，正在一旁靜待著！

　　死亡的輪舞，是人人有份的，不曉得下一個會輪到誰？此圖運用紅、白、黑不同顏色衣服的女人，表達人生的三個重要階段，但鮮明的顏色也遮掩不住孟克作品中一向不安、詭異的氣氛。孟克不斷在畫裡比喻愛情和死亡那不可分割的密切關係，愛情雖會帶來生命的活力與希望，但也會帶來毀滅和死亡，愛情之力實不容小覷。然而，無論在青少年時期看得多重要、多轟轟烈烈的愛情，等到中、老年再作回顧時，也只是付諸笑談的一段過程、一個回憶而已！

參考資料：

楊文敏，〈孟克與表現主義〉，《時代、情感、形式》，《美術論叢 14》，臺北：
　　臺北市立美術館。

Wundram, Manfred. *Die berühmtesten Gemälde der Welt*, imprimatur, 1976.

岔路與轉角

男女這老掉牙的名詞，從盤古開天時，就是扯不完的帳，爭論不休的題目。連藝術家也不例外，根據經驗和體悟，紛紛在作品裡表明他們的看法。其中，比利時畫家德爾沃具有洞悉人生的目光，因此他把女人畫成超越時空、漫步在時光隧道的一群人。

而她們似乎「永遠是同一個女人，再次出現、穿著同樣的衣服」，象徵女人的本質是不變的，不管是哪個時代，都是經歷重複不變之輪迴。因此「在這些女人身上充滿奇異的空虛」。（陳淑鈴譯）德爾沃看穿以感情為生命重點的女人，終生難逃寂寞、空虛之命運，如 1940 年的作品【行人】（圖 9–1）。

畫面前方女子的頭上已爬滿樹葉，右後方的女士環抱著樹幹，幾已和樹合而為一，在後方的女子則爬坐在樹上；而左方西裝筆挺的男士，還是目不斜視地看著報紙往前走。看來畫中女子比神話中的達芙妮還悲慘！達芙妮矢誓不嫁，而驕傲的阿波羅看了美若天仙的她，捨棄自尊拼命追她，達芙妮央求她的父親河神把她變成月桂樹以躲避阿波羅的糾纏。癡情的阿波羅還是把月桂樹砍下，作成月桂琴帶在身邊。而畫中含情脈脈的女子卻是非自願地變成樹，因她們無法掌握自己的命運，被動地、

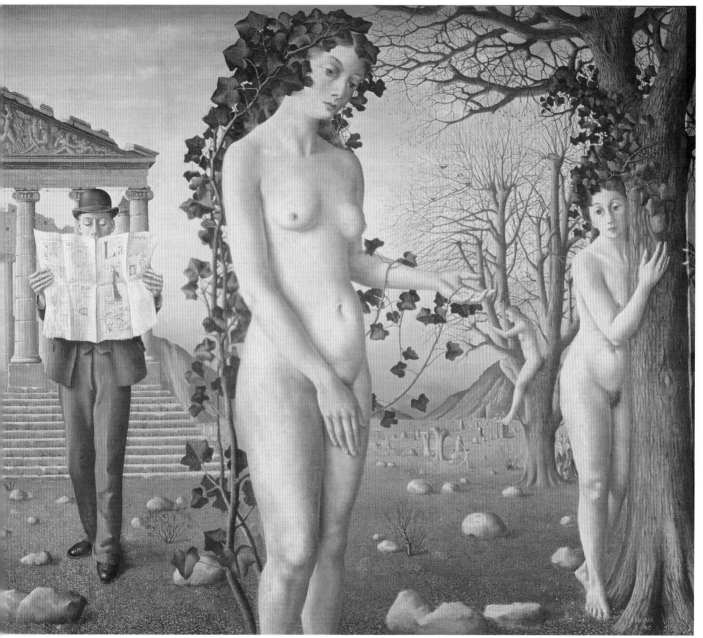

圖 9-1　德爾沃，行人，1940，油彩、畫布，130×150 cm，比利時列日華爾頓美術館藏。

等待到天荒地老地化成植物！似乎象徵女性如以男女之愛作為人生的重點，難免會失望地歸於塵土。

　　且似希臘羅馬神話女神之女性造形也讓人聯想到德爾沃在影帶裡所說的：

> 你讀過加第瓦的小說嗎？他曾經描寫今天在龐貝城的廢墟中，有很多遊客參觀城市。但是在回程的時候，出現了一個年輕的女人，她似乎是屬於過去的時代，也就是說，她是屬於兩千多年前的，但現在她又重新在那兒出現。

　　就如同在淒美的電影裡，女鬼於時光幾度輪迴後，還留在原地，癡癡地等著男主角。但男主角不是像畫中西裝筆挺的男士，一點都不解風情，就是遷就現實，違背誓言而移情別戀。

　　男人形象的塑造也是有來由的！德爾沃年輕時深深感動於居勒、德爾納小說版畫插圖中地質學家藍登柏克和天文學家帕勒米‧荷恩兩人之造形。為了經常能看到他們，首先將他們兩個的造形畫在他書房的牆上，然後再將他們畫在作品裡。德爾沃甚至嘗試在藍登柏克的個性中加入某些東西，例如地球的命運，即他自己也無法解釋類似命定、注定的東西。所以德爾沃畫的男士都是較為瘦弱的學者型，西裝筆挺地鎮日埋首書堆，活在專業領域裡。至於德爾沃嘗試在人物個性中加入地球的命運，也符合了現實生活中父系社會為主流的事實。意即世界大事還是由男人決定，他們都把重責大任扛在身上，以事業為生命的重點。因此德爾沃畫中的

男人都專注於做自己的事，顯得一板一眼與僵硬。

　　且畫中男女不僅因本質不同而彼此不相屬，就連同性的女人間也少有互動，各自活在自己的塔裡，守候感情的依歸，守住自己的家。這也反映出人因外表、性格、想法、環境……所產生的差異性，就連想要從同性那裡尋求共鳴和慰藉也相當不容易。

　　達利 1937 年的畫作【著火的長頸鹿】（圖 9-2），藉由遠方幾座小山、著火的長頸鹿、一個小人形和圖前方兩個高大女性來強調整體空間的寬廣。她們都需要很多支架支撐，透露出她們內在的空虛、脆弱。著火的長頸鹿象徵熱戀之情；畫面最前方的女性打開胸下與左大腿的抽屜，都是空的，表示缺乏內涵；她之後另一位高大女人，手上拿著紅巾，用無力的手勢召喚著火的長頸鹿，象徵人類如果光有熱情，缺乏內涵，將永遠得不到努力追求的感情。

　　這也讓人聯想到荷馬史詩《奧德賽》中兩位男女理想人物——歐第修斯和他妻子波羅妮柏。《奧德賽》主要敘述希臘將領之一也是伊塔柯的國王歐第修斯，足智多謀，以「木馬屠城計」的策略攻下特洛伊城，結束十年戰爭後，帶著部隊，乘船回鄉。

　　途中，因歐第修斯曾挖掉海神波塞東兒子波里培摩斯的眼睛，波塞東對他恨之入骨，以致屢遭海難，在海上漂泊，再度歷經十年，以超人智慧，打敗一群似神又似鬼的怪物，如可怕的獨眼巨人庫克羅普、將人變成豬的克爾柯魔女、食人妖怪萊斯特律戈尼斯、能預言未來的鬼魂、女妖賽倫之奪魂歌、忘掉所有煩惱和所有事情的果子……。最特別的是

圖 9-2 達利，著火的長頸鹿，1937，木板、油畫，35×27 cm，瑞士巴塞爾美術館藏。

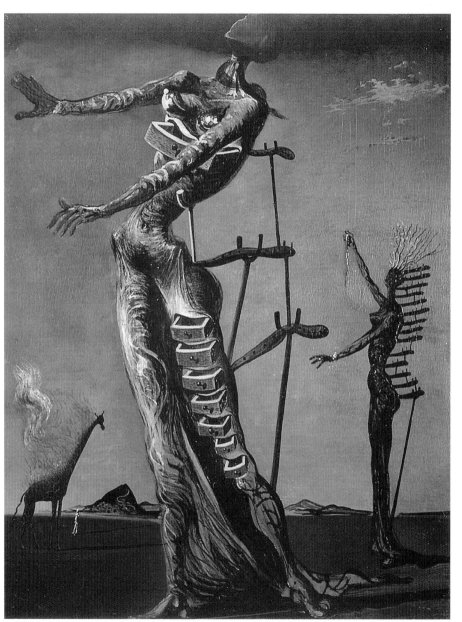

他沒有天下男士易受女色誘惑的弱點，在漂泊的過程中，家一直是他最掛心、最眷戀之處，因此他才能抵擋太陽神的女兒克爾柯和女神卡莉普索的誘惑和挽留。

太陽神的女兒克爾柯為得天獨厚的高傲美女，神通廣大，精通各種法術，能使月亮易位，橡樹跳舞，她真誠地愛著歐第修斯，不斷地花心思用幻術變出各種遊戲，來供歐第修斯他們娛樂消遣，快樂的度過每一天。但歐第修斯和他的部下同她共度一年後，歐第修斯還是執意要返鄉找他的妻子和兒子。

之後歐第修斯的艦隊被海浪吞噬，所有伙伴全都罹難，只剩他被海浪拋到歐古克亞島，就是所謂的歡樂島。島上女神卡莉普索甚至比癡情的克爾柯更加愛戀他，同意他任何要求，獻給他所有的一切，只要他肯留下來和她長相廝守，還願讓他分享長生之樂。

但歐第修斯曾和波羅妮柏發誓白頭偕老且同生共死，如她先死，他就不願獨活，所以他根本不可能為享永生之樂，卑鄙地拋棄他的妻子。因此歐第修斯雖然被迫與卡莉普索住了八年，但最後在雅典娜女神的幫助下，終於離開歡樂島返鄉。世上沒有任何男人會比歐第修斯受到的誘惑更大，但他是一個高貴的好丈夫，只愛妻子一人，他最後的心願就是和妻子幸福相處，能幾年就幾年，然後共赴黃泉，且不惜於回鄉途中，落難而死。

不僅歐第修斯受到女神青睞，波羅妮柏也是個萬人迷，但她和歐第修斯一樣堅貞、勇敢又有智慧。波羅妮柏在家鄉等了二十年，伊塔柯和

鄰近的貴族都認定歐第修斯已死，他們貪圖他的王位和波羅妮柏的美色，日夜守在他的宮殿裡，反客為主，作威作福。在這些人的威力下，波羅妮柏簡直就像囚犯。他們以等待她的抉擇為由，盤據在王宮裡，但波羅妮柏怕斷然拒絕會觸怒他們，因此她始終不作最後的決定，想出許多對策來婉言推託，讓他們有希望的一天天等下去，來盡量爭取時間，等候歐第修斯歸來。

波羅妮柏也怕這些蠻橫的人殺害她的兒子特勒馬科斯，因此特別要兒子離宮，到遠方去尋找他的父親，她並化作門托爾，在漫長的旅途中，陪伴她兒子。波羅妮柏不但深謀遠慮，且生活嚴謹規律，始終保持歐第修斯妻子所應有的分寸，深居簡出和她的宮女一起紡織，料理重要的家務，只有遇到重要的節日，她才肯出現在那些求婚者面前。

最後歐第修斯和他兒子審慎計畫，將那一大群求婚者全部殺死後，波羅妮柏才和歐第修斯相見。但波羅妮柏並不貿然擁抱歐第修斯，等到她完全確定後，她立刻跑上前抱住了歐第修斯的脖子說道：「丈夫啊！請你不要因為我莫名其妙的冷漠而生氣。我的無理冷漠是那些把我們分隔了這麼久的天神造成的，如果瑪尼加歐斯的妻子（即海倫，海倫因被特洛伊王子帕里斯拐走，希臘各城邦才組軍去攻打特洛伊，引起有名的特洛伊戰爭。）當初有我一半謹慎，她就絕不會那麼隨便地到陌生人的家裡去了，而我們也許就不會遭受到由於她的可恥行為所帶給我們的禍患了。」（荷馬原著 17、347）

歐第修斯快樂得流下淚來，慶幸自己的妻子未辜負他堅定心意，和

他同樣有深沉的智慧，又那麼珍視自己的貞操。歐第修斯和波羅妮柏都是待人真誠，對自己誠實的人，彼此的結合一定是基於心心相印的基礎，所以許下「同生共死」的誓言。並在歷經人生各式各樣的苦難、折磨時，能憑其過人的智慧、努力、勇氣與堅定心意，終於獲得人世間最令人羨慕的幸福。

　　大約活在西元前八百年的荷馬就在他創作的史詩《奧德賽》裡，寫下兩位高貴、有內涵的男女理想人物。這也如達利在【著火的長頸鹿】畫裡所比喻，即人類如果缺乏內涵，將永遠得不到努力追求的感情。

　　達利也是個專情的人，他在認識卡拉之前，雖沒接觸過其他女人，卻先後與同住馬德里書院的同性朋友洛卡和布紐爾傳出戀情。二十五歲認識卡拉後，就至死對她「忠貞不貳」。達利曾說：「我本來全然生活在一個千瘡百孔的布袋內，又軟又髒，始終在尋找支架。擠到卡拉身邊後，我得到了脊椎骨。愛她使我肌膚豐盈，……」（張天鈞）

　　難怪在達利【著火的長頸鹿】畫裡的兩個高大女性，身旁都需要很多支架支撐，因為她們都還未找到合適的另一半。且卡拉對他而言，是脊椎骨，可比夏娃只是亞當的一根肋骨重要太多了。達利甚至表白他愛卡拉勝過他的母親、父親、畢卡索和金錢。

　　達利有優越的家庭背景，父親從事法律公證方面的事務，母親在社交界非常活躍，因大他三歲的哥哥過世後，才生下他。他父母都將達利當成他哥哥的化身，並取了和他哥哥同樣的名字，所以他所有特立獨行、離經叛道的行為，甚至誇大的妄想癖，都是為了證明自己為獨立個體。

男女物語

卡拉是俄國人，不僅大達利十二歲，且和達利認識時，已是超現實主義詩人艾呂亞 (Paul Eluard) 的妻子，兩人並育有一女。達利父親對他奪人之妻非常不諒解，並以敗壞名聲的罪名，將他逐出家門。達利、卡拉堅信自己找到摯愛，排除萬難，廝守終生。

另一方面卡拉未婚前曾是德國超現實主義畫家埃倫斯特 (Max Ernst, 1891–1976) 的情人，超現實主義創始人之一布魯東 (André Breton, 1896–1966) 的至交，因此和達利在一起後，將布列東、艾呂亞、埃倫斯特「對她在藝術上的薰陶及思想上的開啟，她轉而推動達利向更深的藝術領域作探討。」（朱麗麗 54）

卡拉不停地在達利的畫作出現，表現三度空間、夢境、光學原理、照相原理、馬賽克原理、原子中子物理學、DNA 雙螺旋結構……「有達利名字出現的地方，必定少不了卡拉，她為達利揭開另一頁新的生命史，也使達利在美術史上，烙下不可磨滅的名望。」（朱麗麗 54）

達利於 1940 年更畫了【二塊麵包正在表達愛的感情】（圖 9–3）來闡釋他與卡拉的關係。他在 1982 年卡拉過世時所寫的輓歌：

> 生命的來源，
>
> 夜晚絕不破曉；
>
> 我走近噴泉，
>
> 突然在我面前
>
> 愛的影像出現，

圖 9–3　達利，二塊麵包正在表達愛的感情，1940，油彩、畫布，81.9 × 100 cm，私人收藏。

男女物語

深深的扣住我心。

我知道
生命的麵包在那裡
即使我的眼睛緊閉
我仍能瞧見
閃亮的白
和絕對的清晰
那生命的麵包。……（達利著，《卡拉輓歌》）

在此達利用兩塊切開後吃剩的法國大麵包來比喻男女，因卡拉對他就像是麵包一樣，為維持生命的要件；蠻荒曠野的風景中的兩個小麵包塊，象徵兩人是休戚相關、榮辱與共的生命共同體。另一方面或許達利為佛洛依德的信徒，所以他用麵包表現「食色性也」，隱喻男女關係。

兩塊麵包前方放置一粒西洋棋，表示男女間本來就存在競爭的利害關係，也比喻兩人間的對待、對應關係。兩塊麵包已被棄置多日，又乾又硬，讓人聯想它們就像一對相處過半世紀的老夫妻，經歷人生旅途中的無數試煉，終能從本質上非常本我、自私的單獨個體，昇華歸於純粹，彼此能無私的付出和分享，不僅從戀人變成家人，也成為對方的另一個分身。所以達利後來作品的簽名，都將他和卡拉的名字並列，他說「沒有我的雙胞胎卡拉，我也活不下去。」（張天鈞）男女合一的最高境界莫過於此。

參考資料:

陳淑鈴譯,《保羅・德爾沃──聖伊德斯堡的夢遊者》/《保羅・德爾沃──
　　從素描到畫》,1990。

陳淑鈴譯,《保羅・德爾沃的超現實世界》,臺北:臺北市立美術館,1990。

馮作民譯,《西洋神話全集》,臺北:星光出版社。

荷馬原著,齊霞飛譯,《荷馬史詩的故事》,臺北:新潮文庫。

達利著,張天鈞譯,〈卡拉輓歌〉,《中國時報》,2001 年 2 月 13 日。

朱麗麗,〈達利蓋棺難以論定〉,《雄獅美術》,217 期,1989,頁 40–68。

張天鈞,〈達利的愛情與科學〉,《中國時報》,2001 年 2 月 13 日。

男女物語

10 回歸生活：逃避

日本由鎌倉時代到明治維新約七百年間，為武士集團所控制的軍事體制，一直都是處於皇室和幕府並存的政治狀態。具有十八般武藝的武士們身為上流階級，享有很多特權，例如武士殺人民無罪，因此很多人都千方百計想要升級當上武士。原本印象中的「武士」，好像動不動就會為了榮譽而以最勇敢和最痛苦的剖腹方式自殺，想像他們的生活應是非常嚴謹刻苦，每日不是為了鍛鍊體魄努力練劍，就是為了追求學問埋首讀書。年輕時，常雲遊四方，增加閱歷，並到處尋求高人指點武功，在清修中追求精神的精進。若氣定神閒、劍氣凝鍊，便算修煉有成，且重然諾，重義氣，無懼死亡，忠誠服侍主人。但是在德川政權 (1603–1876) 時代，也稱為江戶時代，日本武士們卻吃喝玩樂，鎮日沉溺於溫柔鄉裡。

原來非常善於謀略的德川家康在日本戰國時代，雖然只是一小國的諸侯大名（武士的師傅），卻野心勃勃擁有最大常備軍，當群雄割據，爭奪權力時，為了生存，違反武士道為故主復仇的精神，依附敵人，等待良機；甚至殺妻、殺子，昧著心意發誓擁護嗣子，即豐臣秀吉的兒子，經過漫長五十八年忍辱負重、運籌帷幄，最後掌握大局，將豐臣秀吉後裔趕盡殺絕，1603 年結束連年戰爭，統一日本，成為日本領袖，號稱征

夷大將軍（大名的師傅）。並在江戶，即現在的東京建立政權，使政經、文化中心由京都遷移至東京，從此展開二百五十年的江戶時代。

德川家康為鞏固政權，制定非常嚴密、層層管制的方式來治理國家，如沒收或減封一些和幕府較不親善的大名的領地，將重要城市、港灣和礦山歸由幕府直管，以控制重要財源和充實國庫。並規定大名每年須半年住江戶，半年住領地，家屬須作為人質常住江戶，並要負擔一些建築工事經費。他們因經常搬遷，負責經費，而大量消耗財力；且大名領地時常被調換，無法和其他大名或和領地人民建立良好關係，以增強實力，加上家屬被控制，根本無時間、無能力叛亂。

德川並進一步推行凍結階級制度，以幕府為政權的中心，上有天皇、公卿，下有各藩大名、一般武士、僧侶、農民、工人、商人，形成非常嚴謹的體制。1615 年頒布《武家諸法度》來控制武士，主要獎勵文武雙全，禁止奢侈享樂、蓄養無主的浪人、結黨、修繕城牆和護城河、私自結婚。武士成為世襲，禁用槍枝，只能用刀劍，但又不可比武，禁止復仇，違者剖腹。因此武士雖配雙刀可代表自己的地位，但無戰可打，只有鬥爭演習，無用武之地。

另一方面，隨著十四世紀後航海業的興起，很多歐洲商船到日本港口貿易，使得商人易於累積財富，於是看戲、召妓成為普遍的生活娛樂，商人被壓在社會底層的心理鬱結，只有藉著金錢及遊宴的慷慨、大方，以及獲得某位名妓的青睞來加以平復。因此在那事事受限，萬事不由己的時代，武士和商人雖從他們情有獨鍾但花期很短的日本國花櫻花裡，

體認到生命的短暫無常，但卻只能消極地掌握當下，及時行樂，亦即抱持著「今朝有酒今朝醉」的人生觀，沉淪於江戶城附近的遊城（風化區）──吉原。

況且吉原雖說是妓院區，但可說是當時的社交場所，相當於現在高級飯店的私人包廂、俱樂部。起初遊城大都是諸侯和富商，連武士也只能偷偷進去，之後開放成為所有民眾的休閒場所，即現實生活中無法自由自在的人們的娛樂場所。

當時曾有一句流行語：「江戶兒當天的積蓄是見不到隔日的陽光。」可知吉原的吸金能力，因吉原除了是妓院區，還有一般的市場、商店、茶屋、劇院等，聽說每日出入的銀子有一億日圓左右，相當於兩千五百萬臺幣。而吉原這享樂與浮華的花花世界，可在街頭隨處廉價販賣、大量印製，名為「浮世繪」的套色版畫中一窺究竟，如同現代的娛樂海報或廣告。

其實「浮世」本是佛教用語，意思為眼見耳聞的社會百態，十五世紀後被詮釋為「塵世」、「俗世」，到了江戶時代專指吉原此一風月歡場，所以專門描繪當時人尋歡作樂的版畫，就被稱為浮世繪。

吉原區每年有四月櫻花、五月菖蒲、七月玉菊燈籠等不同的賞花活動。榮松齋長喜【三大名妓】（圖 10-1），讓我們見識當時最受歡迎的活動「花魁道中」，就是花魁露臉讓民眾瞻仰，因當時的花魁不是一般人所能親近的，所以此圖剛好是仰視取景。三大名妓應都是花魁，也就是所有妓女裡最高級的藝妓，因此畫面呈現出她們不可一世的風光模樣，另

外兩位較矮小的人，則為侍女。

　　畫中三位名妓正著華服，緩步而行，無論舉手投足、服裝、髮型、配飾、手提之物都帶領當時的流行時尚。均勻的身材，夢幻的表情，白且細緻的皮膚，漂亮的額頭髮際，又長又亮的頭髮，小並塗紅的嘴唇，也符合當時的美人條件。花魁除了長相要好之外，還要具有和歌、能樂、圍棋、象棋、茶道、華道（插花藝術）、香道、繪畫、書法、話術等修養。平凡良家婦女根本不是其競爭對手。

　　此外演員也是浮世繪畫家喜歡的題材，演員畫像在當時非常流行，因不同階級的人常一起聚在劇場小屋看戲，情緒隨著劇中人的命運而起伏。東洲齋寫樂（Toshusai Sharaku）【役者繪（演員畫）】（圖10-2）配合特殊的髮型、臉譜、服飾將舞臺上演員某一剎那的五官、

圖10-1　榮松齋長喜，三大名妓，版畫。

圖 10-2 東洲齋寫樂，役者繪（演員畫），1794，版畫，36.8 × 23.6 cm，日本東京國立美術館藏。

表情、動作，用特寫誇張地表現出來，很像漫畫的畫法。空白的地方將雲母搗碎來畫，產生閃閃發光的效果。

　　大陸作家魯迅曾提到對德國人讚賞東洲齋寫樂感到莫名其妙，他說：「日本的浮世繪，何嘗有什麼大題目，它的藝術價值在於它是民間的藝術，所畫的多是妓女和戲子，胖胖的身體，斜視且帶點色情的眼睛。」原來魯迅認為浮世繪因為是民間藝術，所以才具價值。且東洲齋寫樂所畫的演員真的有斜視且帶點色情的眼睛，胖胖的身體。

　　東洲齋寫樂是位非常傳奇、神祕的藝術家，有人說他是歌舞伎演員，有人說他是能劇演員，有人說他是女的，更有人說他因將演員畫醜，而被暗殺而死……。據說他短短十個月就畫了 140 餘幅畫。

　　那時候到江戶討生活的鄉下人或觀光客，時常帶畫著吉原最美麗名妓、歌舞伎演員、能劇演員的浮世繪回鄉，這些人物馬上成為大家爭相模仿的偶像。所描繪燈紅酒綠的生活也被大為鼓吹，浮世繪就如現代的媒體一樣，影響當時的生活和風氣非常深。這違反德川政權長治久安的

圖10-3　安藤廣重,
東海道五十三驛站:
庄野,1833-44,錦繪、
冊頁,22.6×34.4 cm,
日本東京富士美術館
藏。

治國理念,因此關閉了很多印刷廠,規定浮世繪只能有三個顏色,女性
不得上臺,由男士反串女角,稱為「女形」,不能違反善良風俗。因人民
要生活平實,政權才能穩定久遠,所以鼓勵浮世繪畫師繪製許多風景畫。

　　如浮世繪畫家安藤(歌川)廣重 (Ando Hiroshige, 1797-1858) 的【東
海道五十三驛站:庄野】(圖 10-3) 主要描繪從東京日本橋到京都三條
橋,沿途五十三驛站的風土民情。於今日仍名為鈴鹿市的地方,有兩位
挑夫正用轎子抬著一個人,艱辛地慢慢爬上斜坡。不料突然下起大雨,
路人不是拿著雨傘擋雨,緩步而行,就是急忙跑去躲雨。

　　唯有抬轎的兩位挑夫,為顧及轎子裡的人,還堅守職務,口中仍舊
喊著:「嘿咻!嘿咻!」的節奏聲,努力維持轎子的平衡。雨水模糊了他

們的視線，挑夫們只覺得到處都在晃動──轎子晃動、雨水晃動、山下的一大片竹林也被雨打得往後晃動。

　　安藤廣重是畫家也是哲學家，不僅記錄五十三驛站不同季節、不同時令變幻無常的景色，他還體驗到小人物求生存、討生活之辛苦，所以他畫了大自然嚴厲考驗下，努力維持生活常態、平靜過日子的小百姓。

　　且廣重的俯視取景也非常大膽，如圖左前方斜角的三角形構圖，讓那群人置身於陡峭危險、隨時可能跌落山谷的上坡道，整幅畫因此是那麼的充滿生氣。

　　葛飾北齋 (Katsushika Hokusai, 1760–1849) 為另一位重要的風景畫畫家，他希望人們認識大自然的偉大，畫了三十六張不同視點的富士山，是浮世繪中最先將自然當成唯一主題的畫作，非常受矚目。如【富嶽三十六景：凱風快晴】（圖 10-4），透過藍天白雲，還有被陰影籠罩的深綠色草地的襯托，陽光照射下的富士山顯出耀眼的紅，自然使人忘記山缺了一角。缺一角的山為浮世繪構圖偏離中心的結果。浮世繪畫作還有身體被分割或是風景被樹木擋住的情形，大多數是率意、偶發、瞬間取景之結果，另外若單看三聯畫中的其中一聯，也有身體被殘害或分割的情形，形成一種有趣且新穎的表現方式。

　　北齋認為自己最滿意的作品是【富嶽三十六景】，能不受傳統技巧束縛，自由自在表現富士山。卻有些評論家認為這系列的作品太強調主觀構圖，而忽略細節，但一般看法認為這些畫具有動態的表現法，締造風景畫造詣的顛峰，而視北齋為「日本表現主義的先驅」。

圖 10-4　葛飾北齋，富嶽三十六景：凱風快晴，1831，錦繪，24.1 × 37.2 cm，日本東京富士美術館藏。

　　廣重和北齋的作品大為流行，也可能是因為透過這些畫作，能夠滿足當時人們不能旅行的缺憾。德川家康的理想國，雖讓老百姓享有二百五十年的和平，但嚴密、層層管制的方式，也讓他們消極地以尋歡作樂來麻痺自己。浮世繪道盡江戶人的喜好、生活感情和無奈。

參考資料：

菊地貞夫著，鍾有輝譯，《談談浮世繪》，1982。

《日本浮世繪版畫展》，臺北國家音樂廳文化藝廊，1982。

Gombrich, E. H. 著，雨云譯，《藝術的故事》，臺北：聯經。

http://www.hku.edu.tw/teach/jap/JAP-about/culture/culture-10.htm

10 回歸生活：逃避

11　回歸生活：面對

岔路與轉角

巴黎市的標誌——巴黎鐵塔為十九世紀下半期的時代象徵，因那是個鋼鐵、科技進步的時代。當時鐵路、輪船成為重要的交通工具，吊橋、鐵軌、隧道、大鷹架、拱門……紛紛出現。在這樣的時代裡，人們目不暇給於各類新事物、新發現，同時也快樂地享受這些讓生活更方便的科學成果，根本無人會去注意宗教、死亡、來世等問題。

如畫家莫內常到亞讓德伊去寫生，當他從那裡回巴黎時，下車的地方就是【聖拉薩爾火車站】（圖11-1），吸引莫內畫此題材的就是當時的新發明——火車。莫內曾說：

> ……火車發出之奔騰煙霧，彷彿充滿生命力，柔軟而靈巧，游移不定，難以捉摸……。（《莫內及印象派畫作展》29）

圖中有一輛火車正要進站，發出之白、灰、藍色煙霧瀰漫整個空間，也掩蓋了在月臺上等候的人。有一位男士甚至不顧危險地站在鐵軌上，陽光透過玻璃屋頂將其方格形狀映照於地面，地面的方格形狀又和鐵軌交織成一片。

此枯燥與不尋常的主題，在1877年第三次印象派畫展的聯展裡，引

圖 11-1 　莫內，聖拉薩爾火車站，1877，油彩、畫布，75×104 cm，法國巴黎奧塞美術館藏。

起很多人非議。左拉就強烈的辯解說：

> 今年莫內畫了幾幅美麗的火車站內部，人們似乎可聽到正在行駛的火車，所發出的聲音，可看到分散在巨大玻璃頂下的大片煙霧，這就是現代藝術。我們的藝術家被迫去發現火車站的詩意，就像他們的父親在森林與河流中感到詩意一樣。(*Meisterwerke* 96)

左拉認為鋼鐵成品當然應該出現在鋼鐵時代的藝術作品中，就如農業時代的畫中常有森林與河流的田野風光。

在那事事講求「科學實證」的時代，每個人都理智、認真的活著。工作為生活的重點。如莫內一生都在探討與實驗印象派之畫法，畫作就是他的人生記錄。很多印象派的畫法和理論，也都由他開創。莫內為了追求陽光所造成千變萬化的效果，足跡不僅遍布法國境內，甚至遠赴挪威、威尼斯、倫敦。

1873 年，莫內乘著一條船上裝置畫室之三桅帆船，在塞納河上，直接描繪河的光線和氣氛。1874 年，一群沒被沙龍（為當時唯一的公開展覽會，由評審委員會裁定）入圍的前衛畫家舉辦了第一次印象派畫家聯展，聯展裡莫內之【日出·印象】（圖 11–2）為印象派命名的由來。

內容主要是描述清晨充滿霧氣之哈佛港，太陽初曉那一剎那！當時太陽已升出水面，被遮住之橙色光芒微微從藍黑色的雲裡露出，並倒影於水波上；水上漁舟點點，遠處左方依稀可看到煙囪林立。此圖主要表現非常羅曼蒂克的日出景象，但由煙囪吐出之濃煙裡，我們可知當時工

岔路與轉角

圖 11-2 莫內，日出・印象，1873，油彩、畫布，48×63 cm，法國巴黎馬蒙特美術館藏。

廠正不分晝夜的運作著！右後方矗立在太陽下、海灣上幾座挖土機，更顯示出巴黎正處於難耐的「施工期」。

　　那時的法國，經過 1848 年的產業革命後，機械工業達到空前的發達，歐洲各大名城都成為煙囪林立、萬商雲集的大城市。政治上拿破崙政變成功後，任用歐斯曼為巴黎行政署長官。歐斯曼在位十八年，徹底改造巴黎，寬廣的大馬路如香榭麗舍大道、功能完全的下水道、歌劇院、百

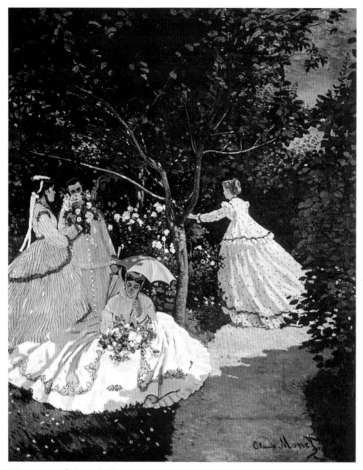

貨公司、萬國博覽會場館……等紛紛興建，不僅將巴黎從中世紀的城市改變成現代都市，同時也使巴黎成為世界大都市的典範。

當人們的生活達到一定水準後，便開始注意品質，享受現世生活。尤其1839年照相機發明後，人們爭相去使用這新奇的機器，記錄自己日常生活的某一片刻，不僅影響了當時藝術家的審美觀和表現方式，如畫下生活或大自然的某一剎那或努力於照相機無法達到的「光」與「色」之探求。

莫內不僅描繪光照射下大自然之景色，也觀察人和大自然在太陽光下的變化。1866–1867年所完成的【在花園裡的女子】（圖11–3），也是他帶著顏料、畫具到戶外實地

圖11–3　莫內，在花園裡的女子，1867，油彩、畫布，255×205 cm，法國巴黎奧塞美術館藏。

寫生。當我們考慮到此幅畫之巨大（長255公分，寬105公分），就可想像他工作之艱難，據說他就地挖個溝，好站在溝裡畫畫。

圖中三個女孩，即為1870年和他結婚且陪他度過辛苦前半生的第一

任太太卡蜜兒之正面坐姿、側面站姿與走動背影三個姿勢。樹葉與人在陽光照射下的明暗不同面被仔細表現出來。

這幅畫因為題目太過生活化、單調，且過度強調明暗對比的新潮手法，而在 1867 年的沙龍展落選，這個打擊也加重了莫內的經濟困難。畫中前景用斜線來表示黑影部分，係模仿自浮世繪的斜角三角形構圖，藉以加深空間感。

我們再來比較莫內的另一種嘗試——大自然中受風吹日晒的人，如【拿傘的女孩】（圖 11-4），為晚【在花園裡的女子】三十年之作品。只見一白衣女子拿著傘在風中挺立。主要呈現陽光下的她，經由傘之遮掩，而有了明暗對比；逆風的女孩與隨風向前鼓起的衣服、飄起之圍巾、彎曲的草、移動之雲，因方向相反，更增加對比的效果。

晚期作品【拿傘的女孩】比早期【在花園裡的女子】有更明顯的主題，即人物被當作唯一主題，像屹立不移的山一樣；且筆法更省略，如衣服、臉孔有簡化趨向，另外三度空間變成二度空間之構圖。

其實莫內「靠天作畫」是非常辛苦的！為了捕捉大自然某一時刻的真實情景，只能在光線維持穩定的時間，往往只有一小時甚至只有數分鐘作畫。且天氣的轉變與惡化，往往使作畫半途而廢、前功盡棄。

1880 年代，莫內從「四處旅遊與戶外作畫的經驗中，逐漸體認到只使用單一畫布，很難掌握所選定的主題——光線的變化與周遭氣氛的呈現。為能完全捕捉同一景在不同光線下的變化，莫內經常攜帶數張畫布，外出作畫，以使在光線稍有轉變之時，可以立即在另一張畫布上快速記

圖 11-4　莫內，拿傘的女孩，1886，油彩、畫布，131 × 88 cm，法國巴黎奧塞美術館藏。

岔路與轉角

錄下所感受的氣氛變化。」(《莫內及印象派畫作展》52)

因此，1890 年起，他不再畫單一的作品，而是畫他同一年在吉維尼 (Giverny) 所買房子附近的一系列畫作，如燕麥田、乾草堆和白楊樹。在這些畫作裡，他分析光在不同時間與不同季節之改變。

1892 年，他在盧昂主教堂西邊大門設一畫架，也是這種畫同一主題之工作方式。雖然畫作上署名的是 1894 年，其實這兩幅畫是在 1892、93 年分二梯次畫的，每次都是 2 月到 4 月中。

在 1890 年 4 月莫內寫給他妻子艾麗絲的信裡提到：「每天我都補充些新的東西，但馬上又發現些我所疏忽的，所有的一切是那麼的困難！但事情也有些進展，只要再有幾天有太陽的好天氣，那麼大多數的畫作就得救了！其實我已精疲力竭，無法再繼續下去了……有一晚我作了整夜的惡夢，竟夢到主教堂在我面前斷裂成藍、紫、黃。」(*Meisterwerke* 104)

從莫內寫給他太太的信裡，我們可知道他二次到盧昂著手這個主題的工作情況，他的專心一致和其過人的恆心與毅力。兩畫的角度完全一樣，只是在【盧昂主教堂，陰天的大門，灰色調】（圖 11-5）之教堂外觀畫得比在【盧昂主教堂，豔陽下的大門和聖羅馬樓塔，藍色與金黃色調】（圖 11-6）寬度少些，因此高度顯得更高聳。

在壞天氣主教堂顯示的為灰冷的藍光，好天氣主教堂顯現的是一股明亮的黃光。此種作畫方式是模仿著名浮世繪版畫家葛飾北齋【富嶽三十六景】，只是北齋的作品為同一主題，不同視點，而莫內是同一主題，同一視點。

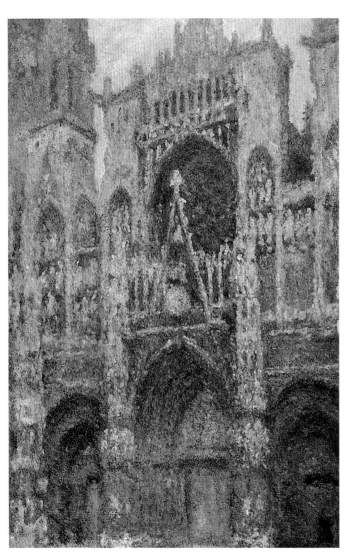

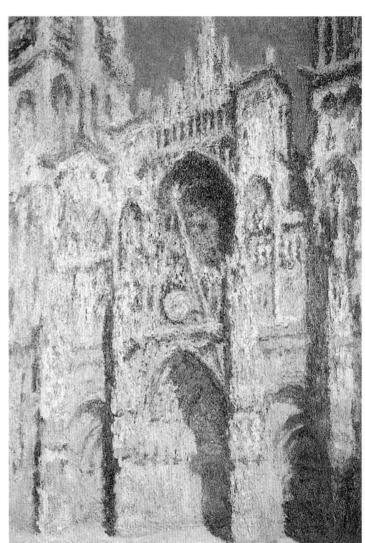

圖 11-5 莫內，盧昂主教堂，陰天的大門，灰色調，1892，油彩、畫布，107×65 cm，法國巴黎奧塞美術館藏。

圖 11-6 莫內，盧昂主教堂，豔陽下的大門和聖羅馬樓塔，藍色與金黃色調，1893，油彩、畫布，107×73 cm，法國巴黎奧塞美術館藏。

圖 11-7　邵慶旺，類巢，2000，濡沫、嘴、蜂巢、泥土。

　　這一系列畫作的數目是重要的，總共有三十張同樣題材、同樣視點的盧昂主教堂，把印象派追求大自然剎那的精神，表現得淋漓盡致！因是同一主題，同一視點，更能把光和色在不同天氣、不同時間對主教堂所作的改變表現出來！莫內說：「所有的一切都改變著，就是石頭也不例外。」(*Meisterwerke* 106) 1888 年湯瑪士愛迪生的實驗室發明一部連續畫片的記錄儀器，也就是錄影機，或許也給莫內創作一系列畫作的靈感。這種追求剎那的精神，雖嚴謹得有點誇張，卻也是認真生活，活在當下的最佳印證。

　　臺灣藝術家邵慶旺 (1973–) 的【類巢】(圖 11-7)，也同樣表現一絲不苟的求證精神，創作者的身體加入作品，像行動藝術一般，人化成蜂，先用嘴含些泥土，再用舌頭舔成一座蜂巢。人類不僅觀察鳥類，且更進一步模仿牠們的動作。此也為當科技發展到一個極致時，人們嚮往那些自由自在的鳥，急於回歸大自然的象徵。且在大自然直接創作，沒有藉由畫布等任何材料，也具有反物質與環保的意思。

　　此外，積極於現世的人皆堅信只要政治問題改善，似乎所有問題都能迎刃而解，因此特別關心政治議題，如戒嚴時期臺灣藝術家吳天章

(1956–) 深感蔣中正、蔣經國、毛澤東、鄧小平這些政治強人只要打個噴嚏，就會對兩岸人民造成巨大的影響，因此創作一系列政治強權肖像。

解嚴之後，吳天章自侯孝賢電影「戀戀風塵」改編的【戀戀紅塵 I】（圖 11-8），也非常另類：一對穿制服的小情侶，利用放學後、回家前的空檔，偷偷地在鐵軌上談情說愛。這本是懷念舊時代人和事的溫馨畫面，但男生卻口含乒乓球，女生把手塞進嘴巴，原來此圖還有告別戒嚴時期言論受限制的政治涵義。

另外吳天章配合多媒體時代，創作的裝置藝術【春宵夢 II】（圖 11-9）：暗室內裝飾著葬禮花圈所用的塑膠花狀之霓虹燈的畫面突然亮起，一名八十年代學生模樣的戴墨鏡女子隨著「綠島之夜」：「愛人啊！妳今夜這時刻到底睏去也未睏？靜靜的海邊景致乎人心稀微喲。南風呀！吹來暗暝實在睏不去喲⋯⋯」的歌聲，如畫中仙一樣出現在畫面。

女學生雖貌似清純，但卻雙手撫胸。這時又出現吹口哨、鼓譟的伴樂聲。接著燈光一滅，女學生就消失了！吳天章表達閩南族群對生命的看法，認為人生不過是短暫的夢，就如南柯一夢或莊周夢蝶，終究是曲終人散，徒留回憶。所以【春宵夢 II】也給我們似真又似幻的感覺。

女學生雙手撫胸，渴望春宵的出現在畫面上，但情慾受到倫理道德的約束，她馬上又退回畫面。在重男輕女的臺灣社會，女人只能壓抑與悲情。且吳天章認為人永遠不會滿足，因此情慾問題永遠得不到救贖；娶紅玫瑰想白玫瑰，娶白玫瑰想紅玫瑰。此外最重要的是畫中仙常用男士取代，即用性別錯亂突顯國家認同問題。他的作品總有強烈的臺灣意

圖 11-8　吳天章，戀戀紅塵 I，1997，綜合媒材，160×220 cm。

圖 11-9　吳天章，春宵夢 II，1995，綜合媒材，220×180 cm。

岔路與轉角

識，常將情慾當第一線，用來包裝，政治和歷史隱藏於第二線。

　　裝飾著葬禮花圈所用的塑膠花或是【戀戀紅塵 I】裡紙板做的鐵軌和其旁的房子，都說明被不同政權統治過的臺灣人民是那麼的沒安全感，用假花、假寶石、樣品屋等來取代精緻的真品，也反映出臺灣社會用後即丟，粗糙又俗氣的一面。

參考資料：

《莫内及印象派畫作展──十九世紀末期中西畫風的感通》，1993，臺北：帝門。

蔣勳，〈莫内與印象派──光的永恆追尋〉，《中國時報》，1993 年 3 月 3 日。

辜振豐，〈穿過魔法師的迴廊〉，《中國時報》，1999 年 3 月 13 日。

田希清，《世界文藝思潮》，香港：萬源圖書公司。

Gombrich, E. H. 著，雨云譯，《藝術的故事》，臺北：聯經。

《解放前衛：吳天章》(BTC, 25', 2002)，黃明川導演，公共電視，後期導演：劉建偉，http://saltie.netfirms.com/productdata/000004.htm。

謝金蓉，〈吳天章要跟台灣歷史開個玩笑〉，http://www.new7.com.tw/weekly/old/549/article062.html。

陳謝文／蔡文婷，〈面、目、全、非的台灣藝術──威尼斯亮相〉，http://www.sinorama.com.tw/ch/8610/610114c3.html

Meisterwerke der Impressionisten im Jeu de Paume, 1974, Klett-Cotta.

11 回歸生活：面對

12 回歸生活：昇華

　　我們正處於日新月異的網際網路、即時影音時代，快速的變化衝擊每個行業、每個人，社會新聞裡也常見因失業走投無路而輕生的人。時代變遷、社會結構之改變，道德、倫理觀之式微，造成臺灣離婚率已躍居亞洲之冠，且單親學生因家庭的缺陷，較易發生偏差行為，因此每天都有聳人聽聞的青少年犯罪、自殺或被傷害事件，另外弒親、亂倫、棄養、至親對簿公堂……等人倫悲劇也層出不窮。

　　政治權力的鬥爭、民主議會蠻橫之問政態度、暴力事件、街頭抗爭、嗜血和窺人隱私的媒體……在在顯示這紛亂的社會已沒有是非觀念，只問自己的利益，完全無視他人的感受、權益，更罔顧公平正義、法律。在此茫然失措、有時甚至絕望的時代，我們試著從二十世紀最偉大的藝術大師畢卡索 (Pablo Ruiz y Picasso, 1881–1973) 身上去探求人生的意義和依歸。

　　畢卡索 1881 年 10 月 25 日生於西班牙南部馬拉加，從小就在女人堆中長大，有母親、兩位姨媽、兩位妹妹和一、二位女傭。他是長子又是唯一的兒子，因此深受寵愛，更是被母親寄以重望。而畢卡索不僅不擅讀、寫，對數學更是一竅不通，數字對他而言是意象而非計算單位，如

7 對他而言是不同形狀的鼻子，從不同鼻子，他又可想像不同的人⋯⋯幸虧他父親是美術老師並且還兼任市立博物館館長，看出他的藝術天分，沒強迫他去適應制式的基礎教育，並刻意的指導與訓練他作畫，希望畢卡索能達成自己無法成為傑出藝術家的願望。

畢卡索從小唯一且最喜歡做的事就是畫畫，大約六歲甚至可能更小時，就畫了第一張畫，七歲左右，就可以畫出非常細膩、精確的學院式素描，八歲開始畫鬥牛的血腥場面，十三歲開始畫油畫，十四歲所畫油畫就可媲美文藝復興時代大師拉斐爾。

1895 年畢卡索的父親於巴塞隆納的隆哈美術學校任教，全家因此遷至巴塞隆納。當時的巴塞隆納為經濟繁榮的工業城，同時也是不斷有罷工、暴亂、示威的現代世界，其政治風氣傾向要廢除政府的無政府主義，因此很多激進藝術家的作品和傳統藝術家截然不同。這些衝擊讓十四歲的畢卡索得到不少啟示。

父親希望畢卡索能到自己任教的美術學校就讀，入學考試是古典藝術與靜物寫生，依規定可有一個月時間完成，畢卡索在一天之內就完成了，且被准許直接上高級班。畢卡索的年齡和畫齡雖比同學小，但令人驚訝的是他作品裡的獨特風格。

1897 年他被送到藝術之都馬德里去接受美術學院的嚴格訓練，但卻適應不良，常常不去上課。一年後畢卡索認為學校規定要畫的畫實在很古板沉悶，他雖可掌握學校要求的繪畫技巧，但也和他父親一樣，都被僵化的學制綁得死死的，畢卡索決定要走自己的路，離開學校。十七歲

的他很想回巴塞隆納，也常為房租，被迫製作海報、雜誌插圖等商業作品。

畢卡索開始努力追求自我教育：喜歡去美術館參觀，好觀摩、學習西班牙前輩大師的長處；不斷地參展比賽，尋求自己繪畫技術的精進，且經常出入「四隻貓」酒館，開始與前衛藝術圈往來，即與來自巴黎與其他地方同輩的詩人、作家、畫家等藝術家互動，相互欣賞、支持、影響、超越。其實畢卡索是個雄心萬丈的人，他每天都畫畫，父親的失敗，也給他很大的動力，督促自己畫藝能超越父親、同儕和古代大師。

1900 年初，十八歲的畢卡索舉辦了第一次的畫展，沒錢買畫架，他朋友便用大頭針將畫掛起來。畫展雖受到很多批評但還是很成功，不久西班牙藝術協會選了他一幅畫參加在巴黎的藝術展。十月他因此和一些朋友到當時歐洲最現代化的城市也是藝術重鎮的巴黎，置身於一個充滿機會、挑戰但也充滿危機、變數的大環境。

那時畢卡索身無分文，同行的故鄉好友卡薩甘美斯有錢又認識很多人，他們居住在一位朋友家裡，時常出入於畫廊、咖啡館、夜總會林立的蒙馬特。畢卡索的作品在西班牙雖非常突出，在法國卻不特別，但他並不氣餒，努力觀摩他新認識的印象派作品，除了學習其亮麗的色彩和簡潔的筆法，並畫了流行的紅磨坊夜總會題材，好與當代大師如羅特列克較量畫技。

結果他的三幅畫在一天之內賣出，這給畢卡索很大的鼓舞，計畫作品如繼續受歡迎，將遷到巴黎，但首先他們一行人必須先回西班牙。只

有卡薩甘美斯捨不得新交的模特兒女友格雷梅恩，並向她求婚。格雷梅恩拒絕了他，失戀的卡薩甘美斯竟在咖啡館，於格雷梅恩和一些朋友前吞槍自殺。

這件事令在馬德里的畢卡索既震驚又錯愕，幾乎崩潰。認為如果他留在巴黎，必能阻止這場憾事發生。此時巴黎也傳來好消息，有位畫商願意為畢卡索舉辦個展，所以畢卡索再度前往巴黎，住在卡薩甘美斯已付費的畫室裡，為一個月後的展覽趕畫。

畫展很轟動，幾乎超過一半的作品都被訂走，還未滿二十歲的畢卡索成功地征服巴黎，成為名畫家。志得意滿的他不久就和格雷梅恩發生關係，並一起住在畫室裡，漸漸地畢卡索對卡薩甘美斯越來越有罪惡感，腦海中晝夜都浮現太陽穴上有彈孔的卡薩甘美斯的臉，他開始畫出和格雷梅恩的不倫關係和頭顱上有子彈洞的卡薩甘美斯。

失去知己的他是那麼消沉和哀傷，1901 年創作的【藍色自畫像】（圖12-1）就反映他當時的心情：黑眼圈、削瘦的雙頰、悲淒的神情皆顯現他內心的煎熬。寂寞的寒意，就如背景的那一大片藍，讓他瑟縮於黑色大衣裡。畢卡索體悟人生註定是悲劇，總是不斷經驗無常與寂寞。

【藍色自畫像】是他有名的「藍色時期」（約 1901–1904）系列作品之一，除了個人遭遇題材外，還表現大城市裡的黑暗角落，如乞丐、娼妓和病童。大部分收藏家都認為這系列的畫作，太消沉頹廢，他們並不喜歡。但畢卡索已用光所有的錢，受到這種打擊，不知未來是否還應繼續留在巴黎？1902 年畢卡索只好致電向父親借錢，並回到巴塞隆納的家，

圖 12-1　畢卡索，藍色自畫像，1901，油彩、畫布，81×60 cm，法國巴黎畢卡索美術館藏。

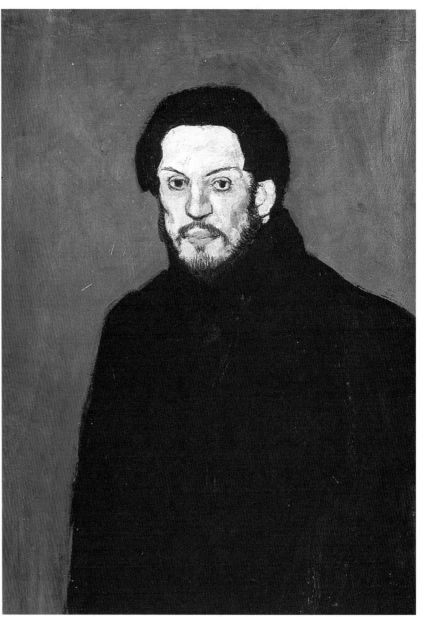

那是他生命中最不如意的一頁。

畢卡索臉上最引人注目的地方，就是那對深如潭穴的銳利雙眼。曾有人形容畢卡索的雙眼為他隨身戴的「兩顆深黑的珠寶」，那炯炯有神的雙眼顯示他堅定不移的決心和毅力。1904 年他重回巴黎，繼續追求他的畫家夢。

矮小的畢卡索並不自卑，強壯又有自信，深信自己既有能力又有吸引力。他的法文還是說得不好，尤其帶有南部西班牙語腔，讓法國人覺得很粗魯，畢卡索感受到法國人對他的歧視。一點點的歧視也會讓他非常憤怒，這些憤怒更激勵他征服法國的決心。

在蒙馬特的街頭，畢卡索把一隻小貓推向一位深髮的美女，而她就是畫室模特兒費爾南德 (Fernande Olivier)，畢卡索邀請她到畫室，他們成為戀人，一年後，開始同居。當時流行的娛樂是去看到處巡迴演出的馬戲團，甜蜜的愛情生活，使畢卡索用很多柔和的粉紅色和紅色畫他所欣賞的馬戲團表演和演出者，顯示他們雖和畢卡索一樣是有點憂鬱有點迷失的外地人，但他們也展現不屈不撓的生命力。這系列的畫作被稱為粉紅色時期（約 1904-1907）。

畢卡索透過美國畫商斯坦斯兄妹而認識馬諦斯 (Henri Matisse, 1869-1954)，一方面他非常欣賞馬諦斯能擺脫傳統的束縛，展現原創性。另一方面馬諦斯被稱為「巴黎最偉大的畫家」，流利的法語，優雅的風度……卻也讓畢卡索非常妒忌。但畢卡索昇華自己的負面情緒，將自己關在畫室不眠不休地創作【阿維儂的姑娘們】（圖 12-2），因而取代馬諦斯，

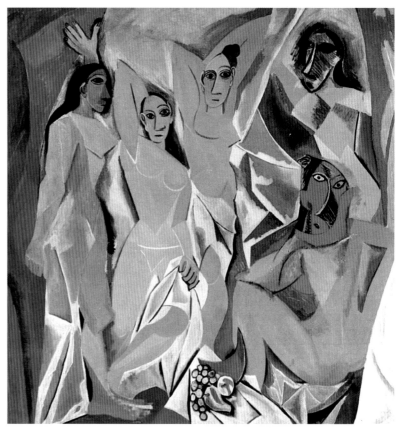

圖 12-2　畢卡索，阿維儂的姑娘們，1907，油彩、畫布，243.9 × 233.7 cm，美國紐約現代美術館藏。

被稱為「最前衛最激烈的畫家」。

　　他花了一年多的時間，才完成這幅畫，之前對於畫面的安排、人物的選擇……都不斷地畫草圖，作不同的嘗試與變化。他曾計畫要表達一個寓言故事，除了五位裸女外，還有一位水手坐在中間，一位手拿頭蓋骨的學生從左方走進去，但最後他省略兩位穿衣服的男士，只保留五位裸女。

　　原本這幅畫的靈感來源是巴塞隆納的煙花柳巷阿維儂街，主要描繪

五位妓女搔首弄姿的樣子。據說西班牙男士星期天早上上教堂，下午去看鬥牛，晚上上妓院，所以畢卡索年幼時，就有性愛的經驗，因此他畫下看到的一切。其實這幅畫的主題並不重要，它的重點在於其純造形表現，為立體派始祖。

立體派發現光線照在物體，會將物體切割成不同塊面，由此觀之所有物體都可由不同幾何圖形組成。畢卡索遵循此一原理，五位裸女的身體被分割成不同層次的肉色碎片，尤其最左側女子完全變形的左腿。此外因背景也被切割成碎片，使得主體的五位裸女和背景混淆在一起，因此畢卡索將文藝復興以來西方藝術最得意的三度空間簡化為二度空間，也是一種新技法，即淡化空間，而主要表現因移動視點而被分割成不同塊面的人和物。

右前方與右後方女子的臉像非洲面具，即把人的面孔簡化成一個符號，反而有強化的作用。更為了突顯立體效果，將鼻子框起來並在鼻翼上加陰影。圖中兩位將手置於身後，擺出撩人姿態的裸女，其鼻子的畫法是倒置的 7，就是童年畢卡索表現鼻子的手法。早熟的繪畫技巧讓畢卡索花更多年的時光，才學會如何畫得像小孩，而原始又童稚的筆法，就是繪畫技巧進步到一個階段後，返璞歸真的新趨勢！

右前方的半蹲女子雖是背對著我們，但臉卻詭異的正對我們，且所有妓女不管正面、側面都是正面眼睛，這都類似古埃及人墓穴壁畫裡眼睛和上半身皆是正面的側面人物，是同一空間的多視點表現法，也是立體派的經典手法。

1 2 回歸生活：昇華

另外畢卡索說他也將費爾南德畫成圖中的一位妓女，顯示他和費爾南德的關係已變質，他從尊重她變成完全鄙視她。一開始畢卡索非常著迷於費爾南德的性感，但他安達魯西亞區的大男人主義，占有慾非常強，會偷走費爾南德的鞋子或關著她，以防她離開畫室。費爾南德非常喜歡畢卡索，竟容忍這些過分、荒誕的行徑。

經過五年共同生活後，倆人關係惡化，時常爭吵，費爾南德偷偷結交其他男士，並請好友伊娃負責監視畢卡索，伊娃後來反而成為畢卡索的新女友。畢卡索將和費爾南德的愛慾情仇與他在妓院的經驗結合，再加上非洲雕塑像、西班牙雕塑的啟發，而創造又醜陋又原始的女性形象，不僅顛覆傳統表象美學，也表現他內心深處對女性又愛又抗拒的矛盾心態。他終於創造了比馬諦斯更原始、更前衛、更震撼的作品。

畢卡索是少見的在世時就享受榮華富貴的藝術家，因他不但有父母親的苦心栽培，自身更是努力不懈，並將所有的失敗、挫折、負面情緒昇華，轉化為激勵自己不斷接受挑戰的決心。尤其他作品最重要的是表現性慾，他有不同的欲望，一個女人並不能滿足他，且一個欲望滿足後，馬上有下一個欲望。但不同的女人只是激發他不同的靈感而已。所以畢卡索最讓人敬佩的是能將最原始的欲望昇華成創造力，造就他的成功。他只執著愛與恨，敢公開自己的生活，將生活和藝術合為一體。畢卡索只對藝術創作忠實，創作讓他覺得活著，能對抗歲月流逝，也能和死亡搏鬥。

另外「國立陽明大學校友會」為慶賀母校建校三十週年，委託施育

廷 (1972–) 先生創作一戶外公共藝術品，捐贈母校，並置於活動中心廣場前。此一作品名為【青空之翼】（圖 12-3），也是鼓勵人們如何昇華心靈，回歸生活的好例子。其設計理念來自於校徽裡的幾個構成元素，如柱狀體基座上的翅膀象徵心靈的自由，雙蛇改成的雙曲線表示生命的律動，翅膀上的三個小型鏡面球體代表知識的多元性。

透過這幾個具體形象的造形語彙，人們很容易就能對陽明大學校徽中的創校信念建立起簡單而明瞭的認同感，即學生在校除完備的專業知識外，亦接受人文及社會科學教育薰陶，增進人文素養，以培育關懷生命、尊重生命、具健全人格、高尚涵養、寬廣視野之各類醫學專業及研究人才。

施育廷先生更進一步以抽象和立體造形的手法，將生硬的表徵加以美化和優雅化，變成美輪美奐的藝術品，使人們產生親切感。且因此藝術品是由校友會捐贈母校，所以也表明校友們離開母校後，始終秉持校訓「仁心仁術，真知力行」之精神，昇華自己，發揮人間大愛，視病猶親，服務人群於臺灣與世界各地。

所以 Y 字母的外形造形與其背後花窗裡不同大小球體間的 M 字母（圖 12-4）正為陽明大學的英文縮寫，更進一步突顯此公共藝術品不但闡揚陽明精神，並且為能夠凝聚所有陽明人共同情感的精神標的物。

臺灣的宗教團體這幾年也負起淨化社會，教育人生道理的責任，如法鼓山聖嚴法師智慧語錄勉勵大眾，以智慧端正我們的心，以智慧時時修正我們的錯誤，以奉獻來代替爭取，以安心來作為安身的基礎原則，

圖 12-3　施育廷，青空之翼，2005，鏡面
與毛絲面的不鏽鋼板，120×220×265 cm，
重量約 120 kg，臺北國立陽明大學。

圖 12-4　施育廷，花窗，不鏽鋼，重量約
100 kg，臺北國立陽明大學。

以安人來完成自安的功德。以因果的觀念來面對現實，以因緣的觀念來努力以赴。以關懷代替責備，以勉勵代替輔導，以商量代替命令。

　　即我們每天無論在家庭、社會、國家做任何事都要為他人著想。全體受益，個人身居其中，必然受益。否則害人者必自害，因無論環境污染、經濟惡化、政治混亂、社會風氣敗壞，不僅損害個人生活，也必會損及全人類的生活。如果每個人從自己做起，先改變自己，天堂就在面前。這樣就能達成聖嚴法師的悲願「提升人的品質，建設人間淨土」。

參考資料：

《畢加索》錄影帶，陽光文化之人物志，Knowledge。

蔣勳，〈觀照畢加索的世界系列〉，《中國時報》，1998 年 10 月。

林訓民，〈大頑童與小頑童——畢卡索的兒童世界〉，http://www.012book.com.tw/history/talk890328.htm。

詹志禹，〈謀殺畢卡索?〉，http://cteacher.creativity.edu.tw/articles/creativeperson-case/pcase.htm。

臺北榮民總醫院傳統醫學科陳方佩主任提供有關陽明大學公共藝術品資料。

http://home.lsjh.tp.edu.tw/shinshan/handout/picaso.htm

http://content.edu.tw/primary/art/ch_js/biography/artists/picasso.htm

http://www.vcih.com/vg/ArtistPicasso.html

12 回歸生活：昇華

附錄：

圖版說明

達文西，蒙娜麗莎，1503-06，油彩、木板，77×53 cm，法國巴黎羅浮宮美術館藏。(p. 13)

圖 1-1

羅特列克，加列特磨坊，1889，油彩、畫布，88.9×101.3 cm，美國伊利諾州芝加哥藝術中心藏。(p. 24)

圖 2-1

達文西，肉身天使，c. 1513-15，粉筆或炭筆、粗糙的藍畫紙，26.8×19.7 cm，德國私人收藏。(p. 14)

圖 1-2

羅特列克，紅磨坊一角，1892-95，油彩、畫布，123×141 cm，美國伊利諾州芝加哥藝術中心藏。(p. 25)

圖 2-2

杜勒，憂鬱一世，1514，銅版畫，29×18.8 cm。(p. 15)

圖 1-3

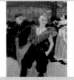

羅特列克，紅磨坊的 Cha-U-Kao，1895，油彩、畫布，75×55 cm，瑞士私人收藏。(p. 26)

圖 2-3

杜勒，自畫像，1500，油彩、畫板，67×49 cm，德國慕尼黑古代美術館藏。(p. 17)

圖 1-4

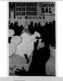

羅特列克，紅磨坊的拉姑呂小姐，1891，石版、平板印刷，191×117 cm，法國阿爾比羅特列克美術館藏。(p. 28)

圖 2-4

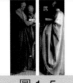

杜勒，四使徒，1526，油彩、畫板，215.9×76.2 cm，德國慕尼黑古代美術館藏。(p. 19)

圖 1-5

羅特列克，梳妝的女人，1889，油彩、畫布，45×54 cm，私人收藏。(p. 30)

圖 2-5

圖 2–6

羅特列克，拉襪子的女人，1894，粉彩、紙板，61.5 × 44.5 cm，法國阿爾比羅特列克美術館藏。(p. 31)

圖 2–7

羅特列克，身體檢查，1894，油彩、紙板，83.5 × 61.4 cm，美國華盛頓國家畫廊藏。(p. 32)

圖 2–8

羅特列克，在紅磨坊跳舞的兩個女人，1892，油彩、紙板，93 × 80 cm，捷克布拉格國家畫廊藏。(p. 32)

圖 2–9

羅特列克，朋友，1895，油彩、紙板，45.5 × 67.5 cm，私人收藏。(p. 33)

圖 3–1

馬奈，草地上的午餐，1863，油彩、畫布，208 × 264.5 cm，法國巴黎奧塞美術館藏。(p. 37)

圖 3–2

提香（和喬爾喬涅合作），田野音樂會，1510–11，油彩、畫布，105 × 138 cm，法國巴黎羅浮宮美術館藏。(p. 38)

圖 3–3

馬奈，奧林匹亞，1863，油彩、畫布，130 × 190 cm，法國巴黎奧塞美術館藏。(p. 40)

圖 3–4

湯姆・亞姜 (Tom Yätjang)，蛇 (*Rurri; Death adder*)，c.1984，樹皮、黃赭土顏料、合成顏料，約 77.3 × 63.5 cm，澳洲雪梨當代藝術博物館 (J W Power 遺贈) 藏，購於 1984。(p. 42)

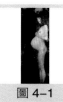
圖 3–5

吉米・瑪瑪蘭哈偉 (Jimmy Mamalanhawuy)，鯨魚 (*Wuymirri; Whale*)，c.1984，樹皮、黃赭土顏料、合成顏料，約 88 × 39.9 cm，澳洲雪梨當代藝術博物館 (J W Power 遺贈) 藏，購於 1984。(p. 43)

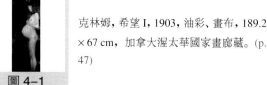
圖 3–6

東尼・翰雅拉 (Tony Dhanyala)，本土櫻桃樹 (*Djota/Mululu; Native cherry trees*)，c.1984，空心樹幹、黃赭土顏料、合成顏料，尺寸不一，澳洲雪梨當代藝術博物館 (J W Power 遺贈) 藏，購於 1984。(p. 44)

圖 4–1

克林姆，希望 I，1903，油彩、畫布，189.2 × 67 cm，加拿大渥太華國家畫廊藏。(p. 47)

圖 4–2

基里訶，憂鬱和神祕的街道，1914，油彩、畫布，88 × 72 cm，私人收藏。(p. 48)

圖 4-3

德爾沃，史匹茲納博物館，1943，油彩、畫布，200×240 cm，德爾沃基金會藏。(p. 51)

圖 5-3

杜勒，騎士、死亡與惡魔，1513-14，銅版畫，24.4×19.1 cm，美國紐約大都會美術館藏。(p. 61)

圖 4-4

馬格利特，刺客的威脅，1926，油彩、畫布，150.4×195.2 cm，·美國紐約現代美術館藏。(p. 53)

圖 5-4

哥雅，1808 年 5 月 3 日，1814-15，油彩、畫布，266×345 cm，西班牙馬德里普拉多美術館藏。(p. 63)

圖 4-5

馬格利特，相愛的人，1928，油彩、畫布，54×73 cm，澳洲坎培拉國家畫廊藏。(p. 54)

圖 5-5

庫爾貝，奧南的葬禮，1849-50，油彩、畫布，314×663 cm，法國巴黎奧塞美術館藏。(p. 64)

圖 4-6

孟克，吶喊，1893，蛋彩、木板，91×73.5 cm，挪威奧斯陸國家畫廊藏。(p. 55)

圖 5-6

波克林，我與死神，1872，油彩、畫布，75×61 cm，德國柏林國家畫廊藏。(p. 66)

圖 5-1

波許，愚人船，1490-1500，油彩、木頭，58×32.5 cm，法國巴黎羅浮宮美術館藏。(p. 59)

圖 6-1

蘇魯巴蘭，靜物畫檸檬、橘子和茶，1633，油彩、畫布，60×107 cm，美國加州巴莎迪那諾頓西蒙美術館藏。(p. 69)

圖 5-2

杜勒，四騎士，c. 1497-98，木刻版畫，39.2×27.9 cm，美國紐約大都會美術館藏。(p. 60)

圖 6-2

阿爾欽博第，威爾圖姆奴，魯多夫二世畫像，c.1590，油彩、木板，70.5×57.5 cm，瑞典斯德哥爾摩 Skokloster 宮殿藏。(p. 70)

岔路與轉角

圖 6-3

達利，追憶往事的少女胸像，1933（部分於 1970 年重製），瓷器，玉米棒，麵包和墨水瓶，73.7×69.2×32.1 cm，美國紐約現代美術館藏。(p. 72)

圖 6-4

米勒，晚禱，1857-59，油彩、畫布，55.5×66 cm，法國巴黎奧塞美術館藏。(p. 73)

圖 6-5

莫內，卡蜜兒之死，1879，油彩、畫布，90×68 cm，法國巴黎奧塞美術館藏。(p. 75)

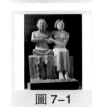

圖 6-6

小霍爾班，使節，1533，油彩、木板，207×209.5 cm，英國倫敦國家畫廊藏。(p. 77)

宮廷侏儒及其妻子，約西元前 2350 年，石灰石，高 33 公分，開羅埃及博物館藏。(p. 79)

圖 7-1

克奈霍提墓中壁畫，埃及高官貴人墓中的壁畫，約西元前 1900 年。(p. 80)

圖 7-2

圖 7-3

內巴門墓穴的宴會景之一，約西元前 1400 年，新王國時期，英國倫敦大英博物館藏。(p. 82)

圖 7-4

內巴門宴會場景之二，約西元前 1400 年，新王國時期，英國倫敦大英博物館藏。(p. 83)

圖 7-5

人、船、動物，王朝以前墳墓中的壁畫，約西元前 3500-3200 年，埃及 Hierakonpolis 藏。(p. 85)

圖 7-6

吉沙金字塔，古王國時期。(p. 86)

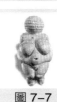

圖 7-7

威爾多夫的維納斯。(p. 87)

圖 7-8

拉絲樸古出土的維納斯。(p. 87)

岔路與轉角

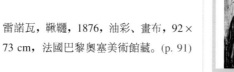

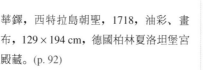

達利，二塊麵包正在表達愛的感情，1940，油彩、畫布，81.9×100 cm，私人收藏。(p. 111)

圖 9-3

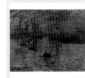
莫內，日出．印象，1873，油彩、畫布，48×63 cm，法國巴黎馬蒙特美術館藏。(p. 125)

圖 11-2

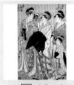
榮松齋長喜，三大名妓，版畫。(p. 117)

圖 10-1

莫內，在花園裡的女子，1867，油彩、畫布，255×205 cm，法國巴黎奧塞美術館藏。(p. 126)

圖 11-3

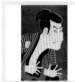
東洲齋寫樂，役者繪（演員畫），1794，版畫，日本東京國立美術館藏。(p. 118)

圖 10-2

莫內，拿傘的女孩，1886，油彩、畫布，131×88 cm，法國巴黎奧塞美術館藏。(p. 128)

圖 11-4

安藤廣重，東海道五十三驛站：庄野，1833-44，錦繪、冊頁，22.6×34.4 cm，日本東京富士美術館藏。(p. 119)

圖 10-3

莫內，盧昂主教堂，陰天的大門，灰色調，1892，油彩、畫布，107×65 cm，法國巴黎奧塞美術館藏。(p. 130)

圖 11-5

葛飾北齋，富嶽三十六景：凱風快晴，1831，錦繪，24.1×37.2cm，日本東京富士美術館藏。(p. 121)

圖 10-4

莫內，盧昂主教堂，豔陽下的大門和聖羅馬樓塔，藍色與金黃色調，1893，油彩、畫布，107×73 cm，法國巴黎奧塞美術館藏。(p. 130)

圖 11-6

莫內，聖拉薩爾火車站，1877，油彩、畫布，75×104 cm，法國巴黎奧塞美術館藏。(p. 123)

圖 11-1

邵慶旺，類巢，2000，濡沫、嘴、蜂巢、泥土。(p. 131)

圖 11-7

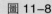

圖 11-8

吳天章，戀戀紅塵 I，1997，綜合媒材，160 × 220 cm。(p. 133)

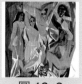

圖 12-2

畢卡索，阿維儂的姑娘們，1907，油彩、畫布，243.9 × 233.7 cm，美國紐約現代美術館藏。(p. 142)

圖 11-9

吳天章，春宵夢 II，1995，綜合媒材，220 × 180 cm。(p. 134)

圖 12-3

施育廷，青空之翼，2005，鏡面與毛絲面的不鏽鋼板，120 × 220 × 265 cm、重量約 120 kg，臺北國立陽明大學。(p. 146)

岔路與轉角

圖 12-1

畢卡索，藍色自畫像，1901，油彩、畫布，81 × 60 cm，法國巴黎畢卡索美術館藏。(p. 140)

圖 12-4

施育廷，花窗，不鏽鋼，重量約 100 kg，臺北國立陽明大學。(p. 146)

藝術家小檔案

大衛(Jacques-Louis David, 1748–1825)

法國新古典主義代表畫家。為洛可可畫派代表畫家布歇(Boucher)的遠親。1774年獲法蘭西學院羅馬大獎，赴羅馬研究古代藝術，直至1781年。畫風嚴謹，技法精細。1793年完成名作【馬拉之死】，已完全擺脫洛可可畫風，建立新古典主義典範。1784年重返羅馬，並完成以歷史人物為題材的知名代表作【荷拉斯兄弟的誓言】。拿破崙掌權時，曾任宮廷畫家，掌握美術大權，中經多次起伏。1805–07年，完成生平代表巨作【拿破崙的加冕式】。晚年，畫風重又流露洛可可甜美意味。大衛除為偉大藝術家外，也是傑出的美術教師，傑河赫(Gerard)、吉洛底(Girodet)、格羅(Gros)、安格爾(Ingres)等都是他的弟子。

小霍爾班(Hans Holbein, 1497–1543)

出生於德國南部的奧格斯堡，來自繪畫家族，其父親、叔父為當時地方上著名的晚期哥德式風格畫家。小霍爾班為北歐肖像畫家、圖案設計師，以精湛的素描筆法與寫實能力聞名。擅長人物神韻之捕捉與心理層面刻劃，曾被英王亨利八世延攬為宮廷畫家，繪有系列皇室肖像畫，如【亨利八世肖像畫】(1540)、【珍皇后肖像】(1536)。遊走於上流社交圈，曾為各國著名人士作畫。畫風細膩，偏愛於作品中飾以複雜的裝飾性圖案，如服飾上精細雅緻的圖紋。為了突顯畫中人物的身分與特色，畫家經常在背景中搭配與畫中人物相關、逼真寫實的陳設與靜物，極具特色。主要代表作品：【使節】。

布魯東(André Breton, 1896–1966)

法國詩人、散文、小說作家、評論家。布魯東很早就開始寫詩，1916年加入達達派；1921年認識佛洛依德並開始讀他的書。

1924年布魯東號召了一群詩人，在巴黎發表了《超現實主義宣言》，脫離達達主義，追求精神上的自由，認為藝術應該脫離理智、審美觀或道德的影響，消除夢幻與現實、理性與瘋狂、客觀與主觀之間的界線。超現實主義的成立，最初僅在文學領域，後來擴及到繪畫的範疇。1930年布魯東又發表了《第二篇超現實主義宣言》，清楚闡明了超現實主義的哲學觀點。他的小說《娜嘉》(Nadja)，被視為影響最深遠的超現實主義文學作品。其他著作尚有《狂愛》(Mad Love)、《超現實主義革命》(La Révolution surréaliste)等。

米勒(Jean-François Millet, 1814–1875)

法國畫家。出身農家，一生描繪農村生活及大自然景物，而被稱為自然主義畫家，也是巴黎近郊楓丹白露森林邊巴比松村的代表畫家之一。米勒雖出身農家，但仍接受正規的學院教育，也追隨幾位知名的畫家學習。1849年正式落腳巴比松之前，曾經歷一段流離、困頓時光。後來政府訂製一張【乾草工人的休息】(現藏羅浮宮)，才使他如願搬至巴比松定居，並在這裡畫下了許多傳世的知名作品，如【播種者】(1850)、【拾穗】(1857)和【晚禱】等，對後來的梵谷等人，產生極大影響。

安藤（歌川）廣重(Ando Hiroshige, 1797–1858)

日本浮世繪畫家。1811年拜歌川豐廣(Utagawa Toyohiro, 1773–1828)門下學習役人繪與美人繪，而改名歌川廣重。早期主要畫人物，後受葛飾北齋影響改畫風景。他的浮世繪作品題材寬廣。著名的【東海道五十三次之內】系列作品，表現出日本國土之美，極富詩情畫意，可說是開創了日本風景畫的新風格。此外，【東都名所】、【名所江戶百景】等都是極受推崇的浮世繪傑作。

吳天章(1956-)

臺灣畫家。出生於彰化，1980年中國文化大學美術系畢業。吳天章早期畫油彩，90年代開始以複合媒材從事創作。創作重心在表達臺灣深沉的質地，形塑臺灣人民的情感相貌，作品呈現強烈的社會性格。曾在臺北市立美術館、臺北印象畫廊等地舉辦個展，並曾參加國內外多次聯展。曾獲中華民國現代繪畫新展望獎(1986)、「台北現代美術雙年展」創作獎(1994)、李仲生現代藝術創作獎(1997)等多項大獎。作品除【春宵夢】系列外，【傷害症候群】、【四個時代】、【欲望場域】等皆受好評。

克林姆(Gustav Klimt, 1862-1918)

維也納畫家及奧地利新藝術運動下的維也納分離派創始者。早期的克林姆主要為戲院繪製一些大型壁畫，自然主義風格的手法並沒有使他受到特別的重視。1898年畫家的風格有了重大的改變，畫作呈現的是強烈的裝飾性效果與許多性愛的象徵性意涵。克林姆著名的作品主要是晚期幾幅充滿濃厚裝飾性色彩的肖像畫，這裡畫家成功地結合了自然主義與工藝技法，包括寫實的人物面貌如【朱蒂絲第一】(1901)、【艾露姬肖像】(1902)與繁瑣工筆，充滿著繽紛多樣的色彩與平面的純裝飾性背景。

杜勒(Albrecht Dürer, 1471-1528)

德國畫家、版畫家及木版畫設計家。崇仰義大利文藝復興藝術家如達文西等人的成就，專研數學、幾何學、古典文學、拉丁語等。隨後結合歐洲北方的哥德式(Gothic)風格與義大利文藝復興風格，發展與散播獨特的歐洲北方國際人文主義風格。並著手撰寫關於測量、築城、比例等建築與美術理論用書。曾為荷蘭御前畫家。他最為人所傳世的成就在木刻與銅刻版畫，對於宗教故事的刻劃細緻深入、鮮活生動，且充滿了個人風格與宗教改革信仰。

貝里尼(Giovanni Bellini, 1426-1516)

威尼斯畫派創始人，以柔暖細膩、情境安寧祥和的筆觸，奠定了威尼斯畫派抒情的畫風。貝里尼嚴謹的古典技法與瑰麗的色彩，提高了威尼斯的繪畫水準，使其藝術成就足以與同時期佛羅倫斯與羅馬等地相提並論。貝里尼用色豐富、飽滿，題材多樣、創新，充滿世俗的情趣與歡愉的享樂主義，為嚴肅的文藝復興藝術氛圍，帶來一股清新自由的空氣。其神話題材顯露出風俗畫的世俗色彩。著名的畫作有：【聖母與聖者】(1505)、【諸神的宴饗】(1514)、【雷翁那多‧羅雷丹總督】等。十六世紀威尼斯著名畫家喬爾喬涅與提香皆出自門下。

拉孔貝(Georges Lacombe, 1868-1916)

法國畫家與雕塑家。出生於凡爾賽著名的藝術家庭。拉孔貝的藝術啟蒙來自於母親Laure Lacombe (1834-1924)，並進一步於朱里昂美術學院 (Académie Jullian) 接受法國畫家Georges Bertrand (1849-1929)、印象派畫家Alfred Roll與Henri Gervex的指導。1892年，他與Paul Sérusier結為好友，並很快地被那比派(Les Nabis)的美學風格所吸引而成為其中一份子。如同其他那比派的成員，拉孔貝從1888-97年的夏天都待在Brittany海岸，根據記載他就是在那裡結識了Emile Bernand與Sérusier。拉孔貝所畫的具有人物形象的布列塔尼景物畫或海景畫，以平面形式、日本風格的圖案及神祕甚或擬人的意象為其特徵。1893-94年間與高更的熟識，更喚起了他對於木雕的興趣。他也喜愛探討象徵主義者所關心的主題，如生死的循環，最著名的作品即為1894-96年為他的床所作的浮雕。因著迷於裝飾藝術，拉孔貝終其一生投注與接受委任於壁飾藝術的創作。

孟克(Edvard Munch, 1863-1944)

原籍為挪威油畫家兼版畫家。年輕時受高更等人的畫風及思想影響。1892年後在德國期間慢慢發展出屬於自己獨特的風格。孟克常以生命、死亡、恐怖、戀愛及寂寞等，作為創作題材，並輔以強烈對比的線條與色塊，透過簡潔又誇張的造形，抒發自己內心的感受與情緒。孟克的畫風是德國和中歐的表現主義形成的前奏。【吶喊】為其世界知名的作品。

東洲齋寫樂(Toshusai Sharaku)

日本浮世繪畫家。生平至今仍是一團謎，活躍於1974-75年間短短十個月，據說當時是能劇演員。在他極短的創作生涯裡，

專繪歌舞伎演員像，特別是男扮女裝的演員，留下近一百五十幅作品。他擅長以簡化的筆觸、誇張的筆法，將著名藝人的臉部特徵刻劃得唯妙唯肖；他用色大膽，更以雲母入色，使畫作呈現金屬光澤，極為搶眼。

波克林(Arnold Böcklin, l827–1901)

瑞士浪漫主義畫家。曾在德國、法國學畫，後來移居義大利，他的後半生幾乎都在義大利度過，卻是十九世紀德語世界中最有影響力的藝術家。波克林於1850–57在羅馬發展出一種英雄體的風景畫；1870年代開始取材自神話傳說，繪製仙女、半人半獸的森林之神、海神等。他的風景畫大都是情調憂鬱的作品，後期作品更呈現出怪異詭譎、昏暗陰沉的氣氛，如：波克林最著名的作品【死亡之島】(1880)，便有一種奇妙鬼魅的氣氛。其他作品如【在海上】(1883)等也可感受到這種特質。

波許(Hieronymus Bosch, c. l450–1516)

荷蘭畫家。最早關於波許的記載是在荷蘭的塞托肯波('s Hertogenbosch)，這可能是他的出生地，名字也可能是由此而來。他一生都待在塞托肯波，並逝於此。波許可能是當時最偉大的幻想畫家，作品多為複雜、風格奇特的聖像畫。在【人間樂園】(1504)中，他細密精確地描繪出人類與各種怪異的物體，呈現出一種奇異的真實感，就連最怪誕之物，也有令人不自在的實體感。他師承何處不得而知，不過可由民間木刻版畫或宗教印刷中尋找脈絡。著名作品有【被嘲笑的基督】(1490–1500)、【七大罪惡】等。

波提且利(Sandro Botticelli, 1445–1510)

義大利文藝復興前期著名畫家。他雖不一定是最具影響力，但絕對是最具個人風格的一位畫家。擅長以宗教、神話、歷史為題材的寓意畫。作品中充滿了既詩意又富世俗氣息的特色。尤其他繼承了中世紀以來的裝飾風格，創造出一種富線條節奏、精緻明淨的獨特畫風，象徵當時正從狹隘的基督教思想桎梏中解放出來的人文特色。知名作品有【春】(1481)和【維納斯的誕生】(1485)等，均藏佛羅倫斯烏菲茲美術館。

邵慶旺(1973–)

畢業於臺灣藝術大學造形所，其作品的形態在影像、裝置藝術與行為藝術進行游動狀態的創作。關注的焦點在於人類原初的狀態與文明化狀態的距離，並且常常以離開既有展示形態進行創作。近年開始在國際性展演場以行為與多媒體進行創作。重要作品有【類巢】、【類蜂】等。

阿爾欽博第(Giuseppe Arcimboldo, 1527–1593)

義大利畫家。他最初為米蘭大教堂設計彩繪玻璃，很快地他的才華深受當時統治者費迪南一世的賞識，於1562年移居布拉格，擔任哈布斯堡皇族的宮廷畫家。在此地他創作出最為人所知的著名作品【四季】系列。阿爾欽博第的作品構圖怪異，以水果、蔬菜、動物或其他物品組成象徵性的人物，呈現一種怪誕、幽默的氣氛。作品中的「視覺雙關」引起超現實主義派的興趣，尤其是達利深受他的啟發。代表作尚有【圖書館員】(c.1566)、【廚師】等。

施育廷(1972–)

童年成長於傳統民間藝匠活躍的臺灣彰化縣鹿港鎮。自小對民俗藝術、寺廟建築、木雕和泥塑神像充滿興趣，小學時經甄試考入臺北的國小美術班，先後又經歷國中和高中的美術班特殊教育，大學就讀五年制的國立藝術學院（今改制為國立臺北藝術大學），接受典型的學院美術洗禮，並以主修雕塑畢業。在臺灣歷經十五年的美術科班教育與廣泛的藝術涉獵後，發掘並確信了自己對造形創作的熱情和執著。而為了成為一名專業的金屬／公共空間雕塑創作者，在兩年役畢後，即負笈美國紐約州羅徹斯特理工學院之美國工藝學院(Rochester Institute of Technology, School for American Crafts)的金屬工藝系專攻金屬雕塑。於2001年春季完成美術創作碩士學位(M.F.A.)後，擔任美國著名大型景觀金屬雕塑家Albert Paley的助手以潛心學習更多的實務經驗與技術，並為成立專業的金屬工作室而準備。在累積了充分的專業質量後，於2002年春毅然決定返臺實踐自己的理想。目前，居住於臺北市的施育廷，一心專注於金

屬工藝和國內公共空間的金屬雕塑創作。

哥雅(Francisco de Goya, 1746–1828)

西班牙宮廷畫家。1763年到馬德里學畫，並曾至義大利進修。1786年擔任宮廷畫家，一年後成為宮廷首席畫師。他曾說過：林布蘭、委拉斯蓋茲和大自然是他的三個導師。1799年出版版畫【狂想曲】組畫，用各種古怪的人物進行諷刺，攻擊當時的禮儀、風俗及教會的弊陋。1814年繪製【1808年5月3日】用以控訴當年拿破崙入侵西班牙的暴行。哥雅早期作品多以宗教和皇室為主題，晚期開始描繪戰爭的可怕情境，深刻反映當時社會政治的動亂不安。他的畫風奇異多變，不屬於任何流派而自成一格，卻對浪漫主義畫派及印象派有深遠的影響。哥雅的許多名作如【查理四世及其家族】(1800)、【裸體的瑪哈】(1800-03)、【1808年5月2日】(1814)等，目前都收藏在馬德里的普拉多美術館。

庫爾貝(Gustave Courbet, 1819–1877)

法國寫實主義畫家。出生於緊鄰瑞士的法國邊境，父親務農，童年背景使得他對於自然擁有深厚的情感。二十一歲前往巴黎，一面在「瑞士畫室」工作，一面藉由在羅浮宮臨摹大師的作品進行自修。庫爾貝的畫以寫實的題材為中心，常以日常生活景物、肖像、裸體、靜物、花卉、海景和風景等入畫。他排除一切藝術的理想化，拒絕美化與矯飾，也反對古典主義和浪漫主義的文學題材及異國主題，認為畫家應本著純真和自然的信念去創作，並且把社會從黑暗的環境中拯救出來。所以，庫爾貝不僅是一位激進的社會改革者，也是一位實際參與政治的人物。他的信念影響了當時許多年輕畫家，更奠定了寫實主義的地位。代表作品有【奧南的葬禮】、【畫室裡的畫家】(1855)、【日安，庫爾貝先生】(1854)等。

埃倫斯特(Max Ernst, 1891–1976)

德國超現實主義畫家。生於科隆。受幼年生活影響，作品多以鳥、太陽、森林為題材。一生歷經戰爭、逃亡的痛苦，使他的作品充滿了怪異與幻想。一生創作約可分為四期：第一期是達達派主義作風，以貼裱方式作畫。第二期為超現實主義作風，以摩擦手法作畫，後改為騰印法。第三期則傾向抽象表現，喜以曲線變化構成主題，追求強烈的色彩。第四期以石版畫為主，技法獨特，饒富裝飾趣味。不過大部分人仍以超現實主義畫家視之。

馬奈(Edouard Manet, 1832–1883)

法國畫家。馬奈的作品廣泛且深遠地影響了法國繪畫，其簡單的色塊、強烈且俐落的筆觸與明確的構圖，啟發了後來印象派的誕生與現代藝術的發展。馬奈出生於巴黎，就讀於巴黎法國多馬時裝設計學院。家庭富裕，年輕時即遊歷德國、義大利及尼德蘭等地，學習古典大師的技法。馬奈醉心於尼德蘭繪畫，而他早期的作品也是以表達現實生活中的各種情趣為主。1863年馬奈在沙龍落選展中展出著名的【草地上的午餐】，引起藝文界極大的震撼與來自藝評家嚴厲的批評。其後馬奈不斷參加沙龍展，並期望能夠獲得青睞，然而，馬奈式的寫實風格，顯然與當時正統學院派不符，如【奧林匹亞】、【短笛手】(1866)。因此，他一直飽受爭議，雖然馬奈和印象派成員往來密切，然而卻不曾加入組織，更不喜愛外界將他與其他畫家相提並論。馬奈與當代著名作家左拉為莫逆好友，從【左拉肖像】(1868)中可見一斑，在一片攻擊馬奈作品的聲浪中，左拉一直極力為其風格辯護。

馬格利特(René Magritte, 1898–1967)

比利時超現實主義畫家，畢業於布魯塞爾藝術學院，早期從事平面設計工作，1927年於布魯塞爾舉行個展，此時作品已經展露超現實主義風格。馬格利特的超現實並非建立在佛洛依德的潛意識裡，也沒有達利充滿艱澀難懂的象徵性意涵。畫中內容淺顯易懂，表現手法精細寫實，喜愛將日常生活中熟悉的事物變形或放置在完全不相干的場景中，以造成不可思議的視覺效果與荒謬的感覺。天馬行空的奇異幻想與幽默風趣的構圖成為他受歡迎的主要原因，像是【快樂的手】(1953)、【上流社會】(1962)、【穿越時間】(1938)等。

馬諦斯(Henri Matisse, 1869–1954)

法國畫家，野獸派代表人物。年輕時曾入巴黎裝飾美術學校學習。1895年進入巴黎美術學院，隨摩洛(Morean)習畫，臨摹十七、十八世紀油畫作品。之後，受後期印象派影響，並吸收波斯繪畫、東方民藝的表現手法，形成多元綜合且形色單純的畫風。曾提出「純粹繪畫」的主張；畫面造形流暢，用色單純大膽，帶有強烈的裝飾感，予人愉悅明爽的視覺感受。

高更(Paul Gauguin, 1848–1903)

法國畫家，後期印象派成員之一。年輕時當過水手、股票經紀人，業餘習畫，受畢沙羅影響。1883年後成為專業畫家。曾多次造訪法國布列塔尼的古老村落，對當地風物、民間版畫和東方繪畫風格甚感興趣，漸漸放棄原先畫法。1891年，因厭倦都市生活，嚮往異國情調而遠赴南太平洋上的大溪地島，描畫島上風土人情。由線條和強烈色塊組成的畫面，頗具裝飾風味及東方色彩，又富神祕的宗教象徵意涵。法國象徵派和野獸派均受其影響。

基里訶(Giorgio de Chirico, 1888–1978)

義大利畫家。原學工程。1911年至巴黎，得識詩人阿波里奈爾等人，接觸到立體主義美學。1915年，被徵召回國接受軍事訓練。1917年，在軍醫院服務期間，促成形而上繪畫思想。1924年後返回巴黎，與超現實主義者交往展出，更加強了他形而上繪畫的思想。早期作品，以都市連作，表現現代人空虛、徬徨，甚至帶著夢魘、陰森的生活情境。晚期受文藝復興經典名作影響，轉為富想像力的古典庭園、羅馬式別墅等題材。不過一般人仍視早期作品為其代表風格。

梵谷(Vincent van Gogh, 1853–1890)

荷蘭畫家，後期印象派代表人物之一。父親是牧師，他當過店員、教師、礦區傳教士等，均因違反傳統作為，而不容於當時社會。後立志當畫家，因其家族為歐洲知名大畫商，先從表兄學習，後因無法接受傳統教法，而決定自學。畫了不少礦區、農村等中下階層人物的生活。初期用色較暗，如【食薯者】(1885)等。1886年至巴黎，受印象派及日本浮世繪影響，先用點描畫

法，後來變為強烈而亮麗的色調、跳動的線條、凸出的色塊，表現其主觀的感受和激動的情緒。其畫風後來被野獸派及表現派所取法。後因精神分裂的病痛折磨而自殺。其大量信札忠實反映了他的生活實況及藝術思想，由其弟媳整理成《梵谷書信集》。代表作品有大量的【自畫像】和【向日葵】等連作。

畢卡索(Pablo Ruiz y Picasso, 1881–1973)

西班牙畫家，二十世紀現代畫派主要代表。出身圖畫教師家庭，從母姓。曾在巴塞隆納及馬德里美術學院學畫。1904年定居巴黎。1907年和布拉克創作立體主義繪畫，主張畫家的職責不是借助具體物象來反映現實，而是創造抽象的造形來表現科學的真實。採取同時卻不同角度的表現手法，來描繪物象；也採用實物貼在畫面，影響後人。一生畫風迭變。二次大戰前後完成【格爾尼卡】(1937)巨作，抗議德、義等法西斯主義者的侵略西班牙。此畫結合了立體主義、寫實主義和超現實主義風格，表現痛苦、受難及獸性，為其代表作之一。晚期作了大量雕塑和陶器，均有傑出成就。是廿世紀最重要且具知名度的畫家。

莫內(Claude Monet, 1840–1926)

法國畫家，印象派創始者之一。印象派名稱即來自當時批評家對其【日出·印象】一作的嘲笑而來。初隨布丹(Boudin)學習，並受柯洛影響；後轉向外光的描寫，馬奈和泰納的作品均給了他很大的啟示。曾長期探討色與空氣在不同時間和光線下，對同一物體的影響，並連續進行多幅研究性的作品描繪。企圖從自然的光色變化中，掌握瞬間的感受，是最具印象派特色的一位印象派畫家。【麥草堆】、【盧昂主教堂】、【睡蓮】等系列連作，均為其代表作。

曼泰尼亞(Andrea Mantegna, 1431–1506)

出生於義大利之帕度亞，屬於義大利文藝復興時期之佛羅倫斯派的古怪畫家。其最知名之二件作品為【二瑪利亞】與【基督屍體】。另外，描述希臘神祇大本營的【奧林匹斯神山】，亦為一幅構圖雄偉之震撼佳作，普受世人推崇。在許多述及文藝復興時期繪畫之文獻中，多有提及曼泰尼亞。

喬爾喬涅(Giorgione, c.1477–1510)

義大利畫家。是貝里尼的學生，擅長田園詩般的風景畫，作品充滿浪漫氣氛，是威尼斯油畫小品的第一把交椅。瓦薩利(Vasari)認為他與達文西同是近代繪畫的始祖。他的繪畫生涯神祕，鮮為人知。1507–08年間參與總督府的裝飾工作，1508年繪製威尼斯的德國商務局外圍壁畫，提香為其助手，不過這些壁畫如今只剩下一些褪色的殘片。約1505年繪製的【暴風雨】以暈塗法充分表現出暴風雨來臨前燠熱、沉悶的氣氛，可稱為最早的「氣氛式風景畫」。1510年喬爾喬涅因鼠疫病逝，一般承認是他的作品的只有五、六件，【卡斯蒂佛朗哥聖母像】(c.1506)、【羅拉】(c.1506)已大致可確定是出自喬爾喬涅之手。

提香(Tiziano Vecellio [Titian], 1488/90–1576)

義大利文藝復興盛期威尼斯派畫家。喬凡尼・貝里尼的學生，並受喬爾喬涅影響。年輕時代在人文主義思想主導下，繼承和發展了威尼斯畫派的繪畫精神，把油畫的色彩、造形和筆觸運用，推進到新的境界。中年時期畫風更為細緻，且穩健有力、色彩明亮；晚年則筆勢豪放，色調單純而富變化。在油畫技法上，對後期歐洲油畫發展，具有重大影響。

華鐸(Jean-Antoine Watteau, 1684–1721)

出生於曾為西班牙屬地的法蘭德斯地區。1702年他前往巴黎，進入新古典主義畫家吉隆(Gillot)的畫室。在盧森堡宮殿工作期間，親眼目睹巴洛克大師魯本斯真跡【愉悅的攝政女皇】，這件作品為日後華鐸的繪畫風格帶來了很大的啟示，尤其畫作中所營造出的甜美畫面，輕鬆愉快的氣氛與豪華、瑰麗的色彩等等。在華鐸的作品中，畫家已經擺脫傳統神話故事裡，只有神仙們才享受的歡樂情節，在這裡，他以一個全然新穎的主題，描繪人間愉悅生活情景為背景，為日後將近一個世紀的繪畫風格，開啟了一個名為洛可可的藝術風潮，主要描繪一群無所事事，每天都在煩惱「情」為何物的上流社會仕女們與男女之間的各種情愛問題等等。其作品有【西特拉島朝聖】(1717)、【音樂舞會】(1718)、【任性的女子】(1717)等。

達文西(Leonardo da Vinci, 1452–1519)

義大利文藝復興時期美術家，自然科學家，也是工程師。在繪畫方面達文西將科學知識和藝術想像有機地結合起來，使當時繪畫的表現水準發展至一全新的階段。目前典藏於法國羅浮宮的【蒙娜麗莎】肖像畫為其舉世聞名之作品。另外，【最後的晚餐】壁畫，則是描繪戲劇性衝突中人物的精神面貌。臺灣的國立歷史博物館曾展出達文西一系列從素描、繪畫到科學、解剖學、建築等精彩作品。其經典名言之一即是：從經驗出發，並通過經驗去探索原因。其作品遍及軍事、科學、繪畫、哲學、生理、土木、機械……等，可謂是天才中的天才。

達利(Salvador Dalí, 1904–1989)

西班牙畫家。參加過超現實主義。早期作品風格未定；中期之後，自稱「偏執狂的批判」，將外界對象，以非合理的印象，精緻而具體地表現出來，成為超現實主義代表畫家。1940年定居美國，把文藝復興繪畫技法運用到現代意識的表現；又熱衷將當代原子物理學的發現、心理學的理論，以及綜合的宇宙觀等等，作為繪畫創作的主題。晚年喜好表現廣漠的無根感，在自然中注入微妙的感情因素。達利不斷在怪異面貌中塑造新視覺經驗，以與眾不同的藝術理論創作，活躍國際藝壇，對當代商業美術、電影、舞臺藝術等，均具重大影響。

雷諾瓦(Pierre-Auguste Renoir, 1841–1919)

出生於里摩，1845年舉家遷居巴黎，父親為裁縫師。十三歲起雷諾瓦拜師學藝，在陶瓷工廠繪製一些花草及瓷器精細工筆的裝飾性花紋。這段學徒的經歷明顯地影響雷諾瓦日後畫作中裝飾性繪畫風格的取向。1862雷諾瓦進入格列爾畫室(Gleyre)學畫，在那裡結識了莫內、西斯里(Sisley)等後來的印象派成員。為了探索新的外光畫法，1869年夏天，莫內與雷諾瓦運用印象派的原則，一起到戶外寫生。1870年代雷諾瓦的印象派風格發展進入了盛期，此時積極地參加印象派展覽。雷諾瓦擅長表現女性溫柔、可人的一面，洋溢著少女們的青春氣息，粉嫩色系的採用添加作品浪漫的情懷。畫作多以都會男女的交際與愛情

物語為題材，如【煎餅磨坊】(1876)、【船上的午宴】(1881)。實地寫生的繪畫手法使得雷諾瓦畫中的光線與空氣，總是顯得格外清晰與自然。

葛飾北齋(Katsushika Hokusai, 1760–1849)

日本浮世繪畫家。出生於日本江戶（今東京），原隨一位劇場版畫師傅學畫，曾拜勝川春章門下，稍後又兼習狩野派水墨及西洋透視風景。他筆下的題材從不設限，創作靈感來自神話傳說、風土習俗、人民生活情景，一生共有三萬幅左右的作品，大部分是書籍裡的插畫。在所有浮世繪畫師裡，葛飾北齋的創作生涯不僅最長，作品也最多樣豐富。在九十歲的生命裡，創作不輟。他曾自述：「我是用自由自在、順從心意的方式去作畫。雖然已是迫近八旬的老翁，但眼睛與畫筆卻不遜色於任何壯年藝術家。我很想活到一百歲，以達到完全的獨立。」1814年起，他畫了一套十五冊的漫畫，以幽默旁觀的角度，不掩飾筆下人物的不雅姿態，如實記錄當時江戶一帶的街頭景象。而葛飾北齋的套色版畫最大的貢獻是在山水畫上。他以濃豔的色彩勾畫出既不寫實也不美化的風景，記錄的是他對自然景物的感受。葛飾北齋抽象式的純粹風景畫，將人們的注意力由美人畫、役者繪轉移至風景景致，更為逐漸衰退的浮世繪注入一股新生命，【富嶽三十六景】即為其不朽名作。

德爾沃(Paul Delvaux, 1897–1994)

比利時畫家。從傳統的古典寫實技法出發，歷經新印象派的色彩理論洗禮，再轉向表現主義的手法，最後在超現實的傾向上，獲得個人自我風格的完成。雖被視為超現實主義代表畫家之一，但他始終未曾參加過超現實主義者的任何活動，也不贊成他們在道德和政治上的主張。不過，超現實的藝術理論和技法，的確讓他得以掙脫曾經縈繞心頭的題材桎梏，轉而探索內在世界，發揮了高度的想像力，也創造了優雅、頹廢並存的迷人意境。

魯本斯(Peter Paul Rubens, 1577–1640)

巴洛克繪畫中最重要的畫家。雖然魯本斯出生於盛行繁瑣技法與風俗畫風的法蘭德斯地區，然而，其締造的繪畫水準與個人成就，卻不亞於文藝復興盛期的畫家們。魯本斯一生順遂，除了畫家身分外，還是位學者及知名的外交家。魯本斯作品極多，為少數西方繪畫史上多產的畫家，由於供不應求，經常要仰賴工作坊的助手完成。魯本斯畫中人物充滿生命活力，色澤飽和，明暗的強烈對比及朝氣蓬勃的形象，給予觀者極大的感官刺激，非常適合用來表現宮廷的富麗堂皇與歌頌皇宮權貴的威勢。代表作品有【耶穌上十字架】(1610)、【地與水的同盟】(1618)、【列其普的女兒被劫】(1618)等。

羅特列克(Henri de Toulouse-Lautrec, 1864–1901)

法國畫家，出身於富裕的貴族世家。從小因為雙腳殘缺導致發育不足，身高只有150公分左右。居住在蒙馬特地區，留戀於舞廳、酒店與夜總會，尋求繪畫靈感。羅特列克以紅磨坊(Moulin Rouge)為背景畫了不少畫作，像是【在紅磨坊跳舞的兩個女人】；羅特列克卓越的素描技巧使他能在最快的速度下記錄眼中所見一切有趣的事物。根據速寫完成畫作下的人物神態總是顯得非常自然，毫無做作矯情。羅特列克畫中經常可見酒店的尋歡客、風塵女郎、馬戲團表演者等，猶如一幕幕生動喧鬧的場景，如【身體檢查】。然而，長期酗酒與熬夜，讓原本身體虛弱的羅特列克更加惡化。羅特列克擅長以明確的線條和簡單的色塊勾勒出畫中人物的情感，尤其在為舞廳製作海報的石版畫運用上，擁有很高的評價，如【紅磨坊的拉姑呂小姐】。

蘇魯巴蘭(Francisco de Zurbarán, 1598–1664)

西班牙畫家。1614–17年在塞維爾接受繪畫訓練，1629年後定居塞維爾，1634年造訪馬德里，領受巴洛克藝術的壯麗美。1635年回到塞維爾之後的十年，是他一生創作最豐富、最成功的階段，期間他為西班牙西南部各地修道院及教堂作畫。1658年遷居馬德里並在此處度過人生最後的幾年。蘇魯巴蘭的作品多為天主教聖徒的肖像畫，注重服飾細節，其雕刻式的手法，使人物逼真富有真實感。晚年作品受到慕里歐(Murillo)的影響，放棄華麗色彩與厚塗技法，呈現浪漫風格。代表作有【靜物畫——檸檬、橘子和茶】、【聖法蘭西斯】(c.1660)等。

索引

岔路與轉角

二、專有名詞

【藝術解碼】，解讀藝術的祕密武器，

全新研發，震撼登場！

什麼是藝術？

一種單純的呈現？超界的溝通？

還是對自我的探尋？

是藝術家的喃喃自語？收藏家的品味象徵？

或是觀賞者的由衷驚嘆？

1. **盡頭的起點** —— 藝術中的人與自然（蕭瓊瑞／著）

2. **流轉與凝望** —— 藝術中的人與自然（吳雅鳳／著）

3. **清晰的模糊** —— 藝術中的人與人（吳奕芳／著）

4. **變幻的容顏** —— 藝術中的人與人（陳英偉／著）

5. **記憶的表情** —— 藝術中的人與自我（陳香君／著）

6. **岔路與轉角** —— 藝術中的人與自我（楊文敏／著）

7. **自在與飛揚** —— 藝術中的人與物（蕭瓊瑞／著）

8. **觀想與超越** —— 藝術中的人與物（江如海／著）

第一套以人類四大關懷為主題劃分，挑戰您既有思考的藝術人文叢書，特邀林曼麗、蕭瓊瑞主編，集合六位學有專精的年輕學者共同執筆，企圖打破藝術史的傳統脈絡，提出藝術作品多面向的全新解讀。

國家圖書館出版品預行編目資料

岔路與轉角:藝術中的人與自我 / 楊文敏著. ——
初版一刷. ——臺北市:東大,2006
　　面;　　公分. ——(藝術解碼)
含索引
ISBN 957-19-2798-8　　(平裝)

1. 藝術－作品評論

907　　　　　　　　　　　　　　　94022178

網路書店位址　http://www.sanmin.com.tw

© 岔路與轉角
　　　　——藝術中的人與自我

主　　編　　林曼麗　蕭瓊瑞
著作人　　楊文敏
發行人　　劉仲文
著作財
產權人　　東大圖書股份有限公司
　　　　　臺北市復興北路386號
發行所　　東大圖書股份有限公司
　　　　　地址／臺北市復興北路386號
　　　　　電話／(02)25006600
　　　　　郵撥／0107175-0
印刷所　　東大圖書股份有限公司
門市部　　復北店／臺北市復興北路386號
　　　　　重南店／臺北市重慶南路一段61號
初版一刷　2006年1月
編　　號　E 900800
基本定價　柒　元
行政院新聞局登記證局版臺業字第○一九七號

ISBN　957-19-2798-8　　(平裝)